文化审美 与世推移

——德化陶瓷工艺美术（下册）

孙斌 著

辽宁美术出版社

《文化审美 与世推移——德化陶瓷工艺美术》（上、下册）
2015年福建省教育厅A类科技／社科研究项目计划
泉州工艺美术职业学院资助出版

导　言

正当人们阔步走向现代社会，十分或者极端迷恋现代各种机器给生产带来便利、效率与给生活带来舒适、愉悦的时候，传统文化依然按照自身的运动轨迹蹒跚着向前……不论喜欢它，还是厌烦它，甚至憎恶它，等等，都无济于事，它仍然按照自己的轨迹发展着。

传统文化是人类延续利用至今，并仍然发挥作用的文化，没有谁可以否认这一点。

在传统陶瓷产区，不仅存在着现代大机器生产线，而且，还存在着大量传统手工生产与制作陶瓷的流水线。这里，既有大量的物力资源储备及使用，资源优势十分明显，又有大量的人力资源，它们依然在生产和生活中发挥着积极作用。特别值得注意的是，在现代中国，这样的传统陶瓷文化资源普遍存在，并在社会生产与文化建设，尤其在当地社会生产与文化建设中起着不可替代的作用。

在德化陶瓷产区，由于传统手工艺文化因素保持完好，因而，在这里，既有大工业引领着时代潮流的新型陶瓷文化运作，又有以传统手工生产为主要特色的传统陶瓷文化创意及表达。

这种双重生产力及其陶瓷文化共存与并行的事实，绝非偶然，它既是社会生产力发展的客观反映，也是社会生产力可持续进行的客观反映。前者，是由于社会生产力发展到一定历史时期必须有一种先进的社会生产力来替代旧有生产力，只有这样，才能与社会文化需求相适应；后者，是旧有生产力中仍然存在着现存的必要性，只有这样，才不至于给社会文化发展带来巨大浪费，也才能更加适应生产力发展不平衡的特性。

对于后者而言，它是根深蒂固的，它为历史文化所沿袭，又为现实文化所认同，它是工艺美术及其生产力延续发展的结果，是人类优秀文化遗产依然发生效应的客观事实所在。所谓工艺美术，就是指"中国人民为满足自己的物质需要和精神需要，在不同的历史条件下，采用各种物质材料和工艺技术所创造的人工造物总称。它是中华民族造型艺术的重要组成部分，既体

现了工艺美术的一般本质特征，在内涵和形式上保持着实用性与审美性的统一，又显示了中华民族文化自身所具有的鲜明个性"。一方面，工艺美术具有漫长的发展史，在发展中积淀了人类生产力的精华，在现代社会生产与人们的文化生活中仍然起着积极有效的作用。早在人类开始造物的时候，工艺美术就已经十分自然地诞生了。它伴随着人类改造自然及改造自身的创造性劳动，一路走来，积累了丰硕的物质和非物质文化成果。而陶瓷作为工艺美术的一个重要类型，有着极其漫长的历史演变过程，也对人类的发展做出了重要的贡献，并成为支撑人们进行文化生活的物质基础之一。

陶瓷工艺美术起源于人们制陶的过程中，它绝非一蹴而就，而是在陶瓷生产、利用不断发展与进步的过程中逐渐形成的，体现技术水平、适应性功能的物质媒介，即从历史走来，陶瓷工艺美术既有合适的文化环境，又具有极其丰富的文化内涵。

另一方面，工艺美术的传承特征表明，它保持了生产力的延续与不断发展。这种社会生产力的延续与发展，是不容任何外来因素加以无情破坏的，否则给社会生产带来的危害，是难以估量的。陶瓷工艺美术的历史与客观现实状况表明，它的存在并长期发挥作用，是必然的。

在德化窑及其陶瓷产区，从历史上看，德化窑的陶瓷文化属于工艺美术文化范畴，它的社会生产力是由手工艺艺人构成的陶瓷生产主体，乃至文化创意主体。

根据历史文献记载与现代考古证实，在德化境内，唐代便有移民倾情而来，并根据生活需要开始制陶业。随后，移民们又发展了属于青瓷的陶瓷文化。唐代，"贞元年间（785—804年），析永泰之归义乡置归德场。唐代，美湖洋田村上田墓林建窑生产瓷器。唐末，（德化三班）泗滨村民（属于移民）于上寮等地建窑场生产陶瓷。唐末至五代，德化三班颜化彩（864—933年）编著《陶业法》，绘制《梅岭图》"。可以肯定地说，在德化窑，唐代就已经由移民零星生产陶瓷了。

随着陶瓷业自身的发展与不断迁徙到此移民的其他陶瓷产区先进技术之携带，德化窑陶瓷生产持续发展着。宋代，德化窑发展了属于江南青白瓷的陶瓷生产及其陶瓷文化。"1976年福建省博物馆对它（德化窑）进行了较大面积的发掘，对德化窑的烧瓷历史、瓷窑分布、历代烧瓷品种以及特征等问题有了比较全面的了解。"并认为："德化窑创始于宋，元代有发展，碗坪仑及屈斗宫两窑均烧青白瓷。"从整个陶瓷史发展看来，在某些陶瓷产区，瓷器的发展，是由青瓷到青白瓷，再由青白瓷发展到白瓷的。德化窑的白瓷

就经历了这样的发展过程。

由于生产需要，主要是制瓷工艺的发展，明代德化窑白瓷成熟，并即刻彰显出自身的特性：明代德化窑白瓷"（1）瓷胎致密，透光度良好，为唐宋其他地区白瓷所不及。（2）就釉面来看，德化白釉为纯白釉，而北方唐宋时代的白瓷釉则泛淡黄色，元、明时代景德镇的白瓷却白里微微泛青，与德化白瓷有明显区别。"另外，德化白瓷在文化内容上也与其他窑场大不相同，它主要以反映佛教、道教，以及神仙等宗教文化中人物为题材，塑造了大批诸如弥勒、观音、达摩等佛教人物形象，与财神、灶君、文昌帝君、寿星等道教或神仙人物形象。随着社会文化生活的需要，在德化窑白瓷瓷塑中，还出现了孔子、老子等诸子百家中的人物形象。故此，这是历史上与同时代其他窑场陶瓷文化所罕见的。可以说，德化窑陶瓷工艺美术存在与持续发展的文化价值，不仅在于其独特的工艺，更在于它独具特色的文化内涵。它以继承，特别是弘扬传统文化为主要内容，发展陶瓷传统手工艺制作，在非物质文化创意上做出了自身应有的贡献。

对于中华民族文化继承与发展，德化窑陶瓷文化内容丰富，形式多样，并在发展中见证了它集传统工艺美术文化教育及其传承的实践，陶瓷工艺美术继承与发展的实践，商品经济继承与发展的实践等文化内容运作为一体，这是孕育了数千年之后，形成的中华民族陶瓷文化的基本内容，它不仅凝聚着陶瓷生产力发展的重要因素，也凝聚着社会文化教育发展的重要因素，还凝聚着人们生活及其价值追求的重要因素。在这些因素的培育、发展及创新中，显而易见，以人为中心的人力资源的发展，最终决定了其他因素的培育与不断发展。

唐代就已经出现了这种发展的端倪。唐代移民及其后裔一直成为德化窑陶瓷文化发展的创造主体。在颜化彩身前便有了先人在此开拓，直到颜化彩身后，更加壮大了陶瓷生产的队伍，尤其到明代，颜化彩第十三代世孙颜俊高（1425—1485年）不仅继承了先人产业，还通过自身与同姓族人共同努力，将颜化彩的《梅岭图》变成现实，即在德化三班梅岭建立了烧制陶瓷的窑场，也就是德化陶瓷界所说的"南岭窑场"。就是这样，颜氏在德化与陶瓷结下了不解之缘，历代瓷工，甚至民间瓷塑艺人不乏颜氏族人。

"江山代有才人出，各领风骚数百年。"陶瓷文化发展自有其创造，或生产主体主导其产业及其创意方向，也正因如此，代代有新人辈出。也只有新人辈出，才有新工艺滋生，才有新文化鹊起。

明代，正值白瓷工艺成熟之际，何朝宗应时代召唤而成为德化窑瓷塑工

艺的代表性人物之一。

16世纪，在德化窑制瓷技术、产品质量，以及瓷器造型成熟的关键时期，出现了一批瓷塑艺人，诸如何朝宗、何朝春、林朝景、陈伟、张寿山、张翁、曾茂笃、曾达衢、林子信等，虽然随着时间推移，另因文献失察，很难确定他们的生卒之年与他们在德化陶瓷界活动的确切时间，但是，足以证实一点：德化窑瓷塑发展与瓷塑艺人的共同努力与代代相传，是密不可分的。

即便19世纪末20世纪初，在中国社会受到西方文化冲击并转型时期，德化窑瓷塑仍然保持着自身的发展特色，并沿着自身的发展轨迹前行着。

此时，大清帝国摇摇欲坠，处在风雨飘摇之中，中华文明在西方列强的蹂躏与瓜分下大有灭种之迹象。然而，中华民族的顽强生命力不是任何外来力量就能轻易泯灭的。——恰恰是中华儿女用发展的事实，向世界列强宣告了这样的誓言。在德化窑，人们，尤其陶瓷界的人们，不会忘记：由清代末期民国初期瓷塑艺人苏学金创意并制作的《瓷梅花》，于1915年夺得巴拿马万国工业博览会金奖。

苏学金，在德化瓷塑技艺发展的历史上具有承前启后的地位，是德化窑近现代著名瓷塑艺人。首先，他与何朝宗相似，将民间泥塑、木雕、石刻等手工技术与制作陶瓷工艺结合起来，进一步发展和丰富了德化窑瓷塑工艺技术体系，并将瓷塑题材扩大到植物的范畴，是苏学金的《瓷梅花》开启了德化瓷塑取材植物并进行创意的先河，或者说，苏学金是德化瓷塑取材植物并进行创意与制作的最早的瓷塑艺人之一。

其次，苏学金将瓷塑工艺技术传播开来，不仅在家族内部进行传承，而且，还扩大到其他姓氏。在陶瓷工艺技术继承与传播的过程中，苏学金收了业徒数人，其中，以后来建树最高的许友义为代表。而许友义不仅学到了苏学金的瓷塑技艺，还将苏学金的儿子抚养成人，并传授其技艺，即"蕴玉瓷庄"第二代传人苏勤明。这样，苏学金便打破了德化窑瓷塑技艺由家族垄断的界限，更有利于陶瓷文化的传承与发展。

再次，苏学金创办了类似近代手工业性质的陶瓷作坊，并雇工进行生产制作、商品营销，以获取利润。从小农经济向商品经济发展和过渡，这不仅标志着社会制度的转型，也标志着社会文化及其运作模式的根本变化，还标志着社会文化综合程度的进一步发展。在德化窑，近似近代手工业生产的陶瓷作坊的出现及其正常运转，标志着生产与雇佣关系的诞生，标志着生产与商品经济关系的正式确立，标志着生产与消费关系的建立。

苏学金将陶瓷生产及经营、技术传承、文化教育，以及陶瓷文化创意结

合起来，发展了近现代陶瓷文化，为德化窑陶瓷文化从传统向现代转化，做了尝试。作为陶瓷生产主体，苏学金首先是瓷塑艺人，不论他参与任何组织的陶瓷生产，他仍然是陶瓷生产艺人，这不仅决定了苏学金的职业，也决定了他的阶级属性，乃至文化属性。作为"蕴玉瓷庄"的庄主，即作坊主，苏学金具有近代工场主的身份，他既雇佣工人进行生产，又进行商品出售，因此，他是近代陶瓷产品的生产者和经营者。作为作坊的技师，苏学金又是师傅，他不仅传授陶瓷生产技术，而且，还传播与弘扬陶瓷文化，故此，苏学金是德化窑陶瓷文化教育的先行者之一。在陶瓷生产中，苏学金不拘泥于传统题材及其所禁锢的主题，他在打破历史题材的基础上尝试着新题材摄取的快乐，品尝着新产品的文化价值及其韵味，更体味到被社会广泛承认的人生快意，这是陶瓷文化创意发展到一定历史阶段的必然结果，苏学金成为此时德化窑陶瓷文化发展的执行者，既有历史的必然性，也有陶瓷生产主体与现实社会生产和生活结合的偶然性。

总之，苏学金在德化窑近现代陶瓷生产及其文化发展中，具有突出的地位。可以说，他继承与发展了传统陶瓷文化，并在近现代德化陶瓷文化的发展中起着点燃火炬的作用。

继苏学金之后，许友义、苏勤明更是将德化窑陶瓷生产工艺，即瓷塑技艺与陶瓷文化传承进一步发展开来。

许友义出生在德化窑一家以雕塑手工艺为主业的民间艺人家庭，自幼就跟随父兄从事雕塑手工艺制作。在认识苏学金之后，便拜其为师，从事瓷塑技艺的学习与生产制作。许友义在瓷塑工艺上并不墨守成规，他一方面习得了苏学金的瓷塑技艺，另一方面，又将自家雕塑的可用因素渗透到自身的瓷塑工艺中，进而形成属于自身的瓷塑技艺。另外，从整个德化窑瓷塑工艺发展的角度看，许友义又将发生于近代的石膏模具注浆成型工艺引入德化窑瓷塑造型工艺之中，促进了德化瓷塑传统手工艺与现代工业生产的融合，一是在弱化瓷塑手工技术含量中促使瓷塑艺人减轻了劳动量的艰辛付出，并使制品产量得到提高；二是使德化瓷塑制品可以通过石膏模具进行复制，从此，在德化窑可以见到类似，或十分相近的瓷塑制品。历史就是这样进行的，不论后世对之品论如何，的确，许友义在德化瓷塑手工艺技术上进行了"篡改"，他的改进虽然减轻了瓷塑工人的劳动强度，对于生产总量能有大幅度的提高，但是，这确实将德化瓷塑手工艺技术弄成了"混血儿"。

从现在德化瓷塑发展状况看来，许友义"篡改"后的瓷塑成型工艺在德化瓷塑界的确产生了巨大的经济文化效应，但是，原本存在于瓷塑中的人文

因素下降，原本一件富含纯手工技术及技巧的瓷塑作品，却成为可以复制的陶瓷产品；原本在陶瓷文化界可以成为孤芳自赏的瓷塑作品，却成为可以批量生产的产品。值得注意的是，对德化陶瓷史不甚了解者，将会被现代一般意义的解读者所误导。就目前德化瓷塑界的发展状况及其发展趋势看来，可以用积重难返来加以描述。

这里，在德化瓷塑界，乃至在全国陶瓷界和学术界，应该引起高度重视：历史本来面目最好不要篡改，否则，将会错判文化，贻误后人。

然而，不妨面对现实，也不得不面对现实进行一番讨论：第一，德化瓷塑依然沿着历史轨迹发展，不论是当时的错误认识，还是错误操作，都是历史失误。即便如此，不论哪一位瓷塑艺人，着实为瓷塑发展做出了应有的努力。不仅许友义是这样做的，就是其后继者也为德化瓷塑及其文化的发展做出了卓越的贡献。

苏勤明，德化窑"蕴玉瓷庄"第二代传人，在其主持"蕴玉瓷庄"中，不仅为瓷庄的发展做出了应有的努力，而且，为德化瓷塑及其文化传播做出了划时代的贡献，那就是他将德化瓷塑文化教育进一步扩大，将之变成一种公益的文化教育事业。

第二，德化瓷塑，即陶瓷工艺美术发展的现状，是由历史演变而来的，纵然在发展过程中会出现这样或那样的偏差，也是由当时的时代局限性与当时个人或集体认识水平所决定的。因为生产成本、生产劳动力、经济效益等众多因素的影响，陶瓷生产者和经营者试图在降低成本投入，节省劳动力投入，进而获得更多、更好的经济效益中，寻求一种简便易行的方式进行生产，——这与资本投入与产出是不矛盾的。

另外，由于历史局限性与集团认识的不足，给历史上发展社会生产带来负面影响的，比比皆是。故此，许友义借用石膏模具注浆成型，也仅仅是这样的行为而已，后人也没有过多责备之必要。重要的是，在现代社会文化发展与多元化文化背景下，德化瓷塑界如何恢复手工制作工艺，以修正历史偏差而已。

第三，在发展中，探寻未来发展之路，立足纠正偏差，促进德化陶瓷工艺美术沿着适合社会文化发展之路前行。

随着社会生产力发展，陶瓷与经济社会相适应的是以大机器批量生产与市场经济相结合的运作形式，它旨在以扩大生产的方式——不论是进行劳动总量投入，还是以改进生产技术，以提高劳动效率的方式增加产值，最终获得更高的经济利益。除此之外，陶瓷生产还可以以创造更大的文化价值、乃

至创造更高的审美文化价值为目的进行社会性生产，这是陶瓷文化多元化的必然要求，也是陶瓷文化发展与多元文化环境相适应的必然要求。

在此，陶瓷工艺美术需要沿着历史文化之路持续走来，并沿着历史文化发展的方向，且与现代文化需要相结合，坚持创意与表达为现时的文化生活服务的原则，进行运作。希望通过本问题的研究，促成德化瓷塑界尽早恢复纯粹手工制作技艺，以还原历史真实。

至此，本专题的研究内容与目标，以及研究所要达到的结果，就非常明确了。

目　录

第一专题 共祖同宗的文化沿革

对于陶瓷文化而言，其主要文化特性，是属于文脉主义形式的表现，它以人文主义思想发展下来，并在发展中不断积累丰富多彩的文化内容，形成了属于蔚为大观类型的文化范畴。就这个文脉截取任何一个横断面，均会从中发现一定的文化语义，发现特定人文主义精神，发现人们借此进行相互沟通的文化符号，甚至，在相互间所建立的各种各样信息沟通渠道。

在此，仅就陶瓷工艺美术而言，它的不断发展与变化，在历史上，集中反映在社会生产力及其经济状况的变化上。陶瓷工艺美术的形成，是人类生产与利用陶瓷为自身生产和生活服务的造物活动，它的生产水平及其被利用的程度，是随着社会生产能力与人们利用它为生产和生活服务水平的不断提高而逐渐提升的。毋庸置疑，人是创造陶瓷工艺美术并利用之为自身服务的主体，但是，由于社会文化的分工，特别是社会阶层的划分——它依照一定的规则（主要是政治规则）将人划分成若干个级别，其中，占有财富最多的人所构成的阶层成为统治着占有财富相对较少或几乎不占有财富的人（奴隶社会奴隶被剥夺了财产所有权而成为没有任何财产的阶层）所构成的阶层，于是，社会运作就按照统治阶层的主体意志进行正常运转了。这种在一定范围内与程度上文化运作，尽管存在着极其不公平的因素，它以一种力量统摄了所有属于物质和意识的东西，竭尽最大限度地为财产占有者服务的文化，被称为专制主义文化，它的核心内容就是专制主义政治文化。这样，在全社会范围内，属于社会性的主流文化，几乎全部为财产占有者服务。例如，秦汉时期，属于社会性的陶塑制作及其文化创造活动，几乎为官府所论断，起码是有势或有财者的专有文化活动。它的文化内容、形式，以及文化内涵等，均有这些阶层的人加以解释。换言之，秦汉时期，围绕陶塑的文化活动，是以经济的主导者，利用政治手段来运作，以达到政治企图的文化活动。1974年发现并发掘的秦始皇兵马俑，就是属于这样的陶瓷工艺美术文化。随后，考古工作者不断发现属于西汉诸侯国的陶塑，基本上也属于这样的文化内容，尽管它们在规模、形制，以及文化内容上不能与秦始皇兵马

俑相比，但是，其实质是一致的。总之，秦汉时期，属于陶塑工艺美术的文化，总是为在经济和政治上占有统治地位的阶层服务的。在此，有一个突出的并长期隐含的文化意义，就是此时的陶瓷工艺美术，是制作者主体与文化表达主体严重分离，——仅仅是反映文化拥有者主体的意识，制作主体仅仅按照文化拥有主体的意志来制作完成，就足够了。可以说，这是封建专制社会一直具有的工艺美术文化内容。

随着陶瓷生产的发展与专制主义文化的需要，封建王朝在陶瓷产地，尤其是陶瓷生产技术水平高的产地建立了专门为他们服务的陶瓷窑场，即官窑。官窑不仅具有先进的，甚至是最先进的陶瓷生产与制作技术，而且，还建立了较为庞大的文化运作队伍，甚至设置了相对稳定的体系，例如，宋代的定、汝、官、哥、钧窑，以及为官府制作瓷器的景德镇部分窑场及其体系，就是这样的窑场。在官窑建立与运作的同时，民窑也相继出现，并逐渐形成了民窑陶瓷文化，例如，宋代的磁州窑、耀州窑等，就是属于后者。福建德化窑，历史上由于没有收到封建专制政府的垄断，是根据民间工艺美术之路运行的，故此，一直保持着民窑陶瓷文化的风范。总之，在特定历史时期，陶瓷文化的分工，就这样将陶瓷文化分成两个生产与制作目的，甚至，生产水平和表现内容及其风格和特色等有别的两个文化体系。

从陶瓷工艺美术生产及其文化运作的状况看来，在官窑陶瓷文化运作体系中，生产主体与陶瓷文化享有主体的关系是一种服务与被服务的关系，生产制作主体只要按照陶瓷文化享有主体的创造性思维进行生产制作，就足以完成陶瓷生产任务了。而在民窑文化体系中，陶瓷生产主体与利用主体，即文化或文化成果享有主体是紧密相关的。

由于历史原因，陶瓷文化在民窑文化体系中逐渐形成了"家天下"的文化传承方式，并携带了陶瓷文化教育的内容，一并延续下来。这样，在民窑中便有序地记载了陶瓷文化代代相传及其不断变化的史事。而如今，在部分陶瓷文化产区仍然保持着这样的陶瓷文化内容及其传承方式。——这也是当今该陶瓷产区工艺美术文化的重要内容。

另外，陶瓷文化是随着社会生产力与社会文化运作方式逐渐变化的文化内容，故此，在当今以大机器生产为标志的社会文化生产与运作中，它的主流倾向已经是由现代文化运作体系所主导的文化发展潮流，这就是说，陶瓷文化的主流内容，是具有现代文化特征的文化内容。正因为如此，在中国现代陶瓷生产的任何产区，都是以现代文化内容为主流的陶瓷文化。

然而，由于社会文化发展在地区之间，乃至地区内部均有不平衡的特

性，故此，具有不同生产力表现方式的陶瓷文化生产与运作仍然存在，尤其，因历史文化延续而保留下来的属于"家天下"的陶瓷文化，在个别陶瓷产区依然占有一定的特殊的文化地位，这就是历史上延续下来的陶瓷工艺美术文化，它不仅具有一定生产力，而且，在社会文化生活中仍然占有重要的地位。在现代陶瓷生产与文化运作，特别是利用现代先进生产力从事陶瓷生产不足的陶瓷产区，陶瓷工艺美术生产及其运作，依然具有重要的经济文化意义，它不仅解决了该陶瓷产区许多人的就业问题，也为该陶瓷产区陶瓷文化的发展做出积极的贡献，一方面它持续了传统陶瓷的手工艺制作技术，发展了属于陶瓷文化的非物质文化产业，另一方面，它保持了个人的创造性，积极发挥了个人的智慧。总之，这一并成为陶瓷文化多元性特征的具体反映，这也正是该陶瓷产区发展陶瓷生产，并使之向着多层次化发展的优良环境条件。

这里，在德化陶瓷产区，就陶瓷工艺美术生产主体的个性化展开研究与讨论，由于篇幅有限与行文作者精力所限，仅能从众多的陶瓷工艺美术生产主体中选择数位来加以研究。其中，有必要说明的是，在所选择的陶瓷工艺美术生产主体中，既有入唐以来，在德化陶瓷生产中，一直延续不断的颜氏及其后人，作为移民文化的核心，他们对德化陶瓷生产及其文化发展做出积极贡献，也有作为"家天下"陶瓷文化传承的"陶瓷世家"，近现代以来，他们四世相传，历经艰辛与不懈努力，为德化陶瓷工艺美术技术继承与发展，做出了积极贡献。还有矢志不渝地为传统陶瓷文化传承做出积极贡献、属于"陶瓷世家"异姓传人的陶瓷工艺美术生产主体，他们在继承乃师衣钵基础上，创造性地发展了陶瓷工艺美术文化，进一步丰富了陶瓷工艺美术文化的内容，乃至为丰富、发展，以及传播工艺美术陶瓷文化做出积极贡献的文化使者，——他们坚持不懈地探寻陶瓷文化因素并丰富陶瓷文化内涵，以及为传播陶瓷文化而奔走四方，与属于当今学院派的陶瓷工艺美术文化创造主体，他们在继承陶瓷文化传统基础上，尽最大限度地吸收了学院派的风格，并为传统陶瓷工艺美术注入新鲜血液，使属于工艺美术性质的陶瓷文化具有现代新兴文化气息。

总之，陶瓷工艺美术文化，是当今具有大众化特征的文化范畴，它既有逾万年的文明积淀，又有最新文化因素的摄入，这不论对陶瓷工艺美术文化生产主体，还是陶瓷文化享有者而言，均是需要的文化营养。

最后，本专题研究，仅仅截取了德化陶瓷工艺美术发展的一个历史片段，予以研究，旨在揭示陶瓷工艺美术发展的时代个性。

　　文化的发展，继承是一个方面，创新是另一个方面。倘若一味地坚持继承而不去创新，甚至不能够创新，文化的发展就会失去生命力，也就谈不上发展，根本就不会发展。进一步讲，继承与发展，是文化持续进步不可分割的最基本的两种方式，这两个环节有机地结合起来，将文化的延续整合得天衣无缝。陶瓷文化总是由前人传给后人，并由这一代后人再传给下一代后人，持续不绝地发展起来的。另一方面，文化的持续发展是由移民引起的，移民不仅促进了民族融合，也促进了文化的发展。当移民移居一地后，势必将自身的文化与移入地的文化结合起来，这便构成文化融合，促进着自身文化的延续和发展，也强化了移入区文化的发展，乃至进步。总之，文化具有持续发展的特性。

　　在德化陶瓷产区，由移民开启的陶瓷文化发展的车轮，之所以不停息地滚动起来，就是一代代陶瓷人以继承与发展的方式，将它推进的。

　　文化创造是为了文化生活的更好，如果失去了这样的根本目的，任何创造均不会具有现实意义。陶瓷文化之所以能够这样地发展并延续下来，就是因为它基于物质和非物质相结合所形成的工艺美术文化范畴。

　　这种文化创造是基于主流文化的创造，它代表了当地，甚至全局的主流文化，并集中反映着主流文化的特征。在唐代，移民开发德化肇始，主要发展了青瓷生产，这与全国陶瓷主流文化是一致的。但是，由于生产陶瓷的初步展开，在材料及其工艺技术上，与先进的越窑地区青瓷相比，还是存在很大差距的。此时，德化窑青瓷明显地呈现青中泛黄的特征。

　　宋代，与南方青白瓷体系的主流文化相一致，德化窑生产青白瓷，这既体现在独特的材料及其工艺上，又展示着地方特色，因瓷工制作的独特个性致使瓷器出现类哥窑的裂纹釉瓷器。

　　明清两代，德化窑陶瓷生产变化显著，但时代特征更加鲜明。明代，德化窑瓷器白瓷生产达到历史最高水平，并呈现出自身显著的特色，不仅白瓷成熟，而且独领全国白瓷行业的风骚。清代，为了适应出口需要，德化窑主要以生产青花瓷为主，这不仅在造型形制上发生了重大变化，主要生产日用的碗、盘、碟、盏等青花瓷器，而且，在生产工艺上也不同于明代，清代的青花瓷以还原气氛烧成，故此，白瓷明显泛青色。从发展到成熟持续400多年（南宋：1127—1279；明代：1368—1644）的白瓷，并以之为主流的白瓷为青白瓷重新替代。

　　总之，就是这样，陶瓷生产与陶瓷文化扑朔迷离，它们自有自身的发展规律，但一般地需要遵循人的生活的需要。

【作品赏析】

德化窑自唐代以来，一直沿着青瓷工艺的发展之路，北宋时期，以青白瓷为主，并逐渐向白瓷发展。明代以来，白瓷成熟，并在造型及其形制上有了自身鲜明的个性，即它主要以宗教人物为题材进行主题制作，主要产品包括观音、达摩、弥勒、罗汉等佛教人物造型形象，与太上老君、寿星、八仙、文昌帝君等道教人物造型形象。这些瓷塑制品主要适合当时的宗教世俗化文化环境的需要，并以商品的形式出现在商品经济领域与一般宗教信徒的日常文化生活中。

另外，由于陶瓷文化的交流与互动，德化窑也吸收了其他窑场的陶瓷生产技术，以发展自身的陶瓷生产。

下面的8幅图片简约展示了德化窑陶瓷生产及其陶瓷文化发展的过程。唐、五代时期，德化窑初步出现了青瓷器的生产（图1-1）；北宋时期，紧跟江南陶瓷发展方向，青白瓷出现（图1-2）；明代以来，德化窑白瓷生产工艺成熟，并吸收了哥窑的裂纹釉工艺（图1-3）；另外，瓷工们还采用镂空技术，将花瓶镂空，作为一般的陈设瓷，以强化陈设瓷的视觉冲击力（图1-4）；图1-5、图1-6是明代瓷塑艺术大师何朝宗创意与制作的白瓷瓷塑观音。

在德化现代瓷塑界，瓷工与瓷塑艺人将更加复杂的制瓷工艺应用在日常的创意与制作上，图1-7、图1-8是德化"蕴玉瓷庄"的现代瓷塑作品，这不仅在釉料上有明显的变化，就是白瓷瓷塑所采用的材料也与明代有所不同。

总之，经过千余年的发展，德化窑陶瓷生产及其陶瓷文化得到不断丰富，并在丰富的过程中蕴含着微妙的变化。

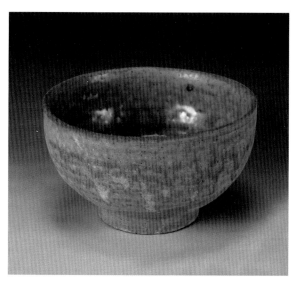

图1-1 青釉深腹碗（唐代）

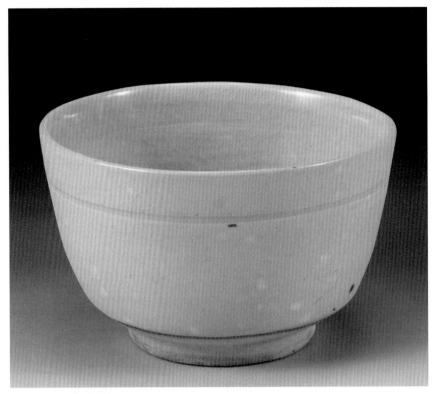

图1-2 青白釉直口碗（宋代）

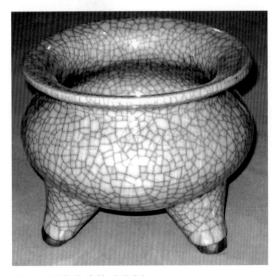

图1-3 裂纹釉香炉（明代）

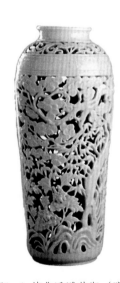

图1-4 德化透雕花瓶（明代）

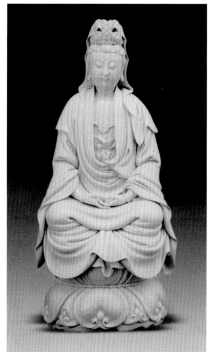

图1-5 坐莲观音（明·何朝宗）

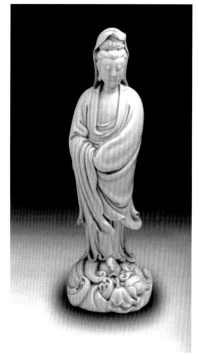

图1-6 渡海观音（明·何朝宗）

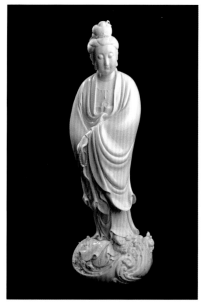

图1-7 渡海观音（现代）

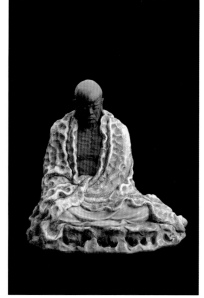

图1-8 达摩（现代）

第二专题　四世同趣的"蕴玉瓷庄"

　　在陶瓷史上，以陶瓷生产主体为核心内容的劳动大军，因历史变迁而发生着变化，因为受到传统"家天下"思想及其影响下文化运作模式的制约，长期以来，陶瓷生产形成了"世袭制"，这主要体现在"世家"文化的表现上，"蕴玉瓷庄"是德化陶瓷世家文化的重要代表。

　　"蕴玉瓷庄"在德化窑及陶瓷产区具有重要的历史地位与现实文化价值，它是中国工场手工业时期的社会化生产及商品经济运作的产物，以生产与营销为一体化的陶瓷文化运作实体，它以适应商品经济发展的倔强生命力延续至今，并在一定程度与一定文化范畴内，拓展了陶瓷文化的内容，成为德化陶瓷产区传统陶瓷文化延续与发展的典范，成为研究德化传统陶瓷文化的活化石。

　　"蕴玉瓷庄"建立于清朝末期、民国初期，它的创立者是该产区著名瓷塑艺人苏学金。"蕴玉瓷庄"是德化陶瓷世家的典型代表之一，它自创立到现在已经逾100多年，跨三个时代的文化变迁。历经四代主持人：第一代主持人苏学金，第二代主持人苏勤明，第三代主持人苏玉峰和第四代主持人苏珠庄（又名献忠）。

　　苏学金（1868—1919），福建省德化县人，著名瓷塑艺人，德化"蕴玉瓷庄"的创办者。出生在一个泥塑、石雕、木雕等手工艺家庭，后来研究、学习陶瓷工艺并积极从事瓷塑工艺美术制作，成为德化瓷塑的一代宗师。

　　苏勤明（1910—1969），福建省德化县人，一代瓷塑艺人，德化"蕴玉瓷庄"的第二代传人。自幼随父学艺，后随许友义学习瓷塑，故此，兼有苏、许两家之风。

　　苏玉峰，1946年出生在福建省德化"蕴玉瓷庄"，自幼受到德化传统瓷塑影响，热衷于瓷塑工艺制作及创作。因种种原因未能随其父苏勤明学艺，而靠自学成才，遂成自己风格。作为"蕴玉瓷庄"的第三代传人，仍不失家风。主要贡献就是整理了传统的瓷塑"家学"，奠定日后发展的基础。

　　苏献忠，别名珠庄，1968年出生，福建省德化"蕴玉瓷庄"第四代传

人，高级工艺美术师，中国陶瓷艺术大师，曾在景德镇陶瓷学院、清华大学美术学院（原中央工艺美术学院）等高等院校深造，并习得现代学院派艺术风格。苏献忠的陶瓷工艺美术既有传统瓷塑家学，又有现代学院派之风，创作题材丰富，形神兼备而意味深长。

苏献忠在创作中

【作品赏析】

德化"蕴玉瓷庄"从清代末期、民国初期建立以来，历经四代传人，作品在四代传人手中，也展示了一个极大的发展和变化过程，既体现了继承，又体现了变化，尤其在变化上富有创新意义。

"蕴玉瓷庄"创办之初，包括苏学金、苏勤明时期，主要继承了传统瓷塑的题材，即从佛教文化中汲取题材与进行主题塑造。例如，达摩渡江是一个美丽的传说，是阐释达摩传教的一个动人故事。作者借用这个题材，重塑达摩形象并弘扬达摩的精神。《达摩》是苏学金以佛教内容为题材创作的人物形象之一，从这尊作品中可以看到，创作者已经打破了传统瓷塑的造型模式，从人体结构上思考造型形象，而不是停留在表面的刻画上。故此，从某种意义上说，苏学金进一步拓宽了德化瓷塑向写实主义方向发展的新路。（图2-1）

《瓷梅花》（由于时间较久远与收藏问题，现在很难确定该作品真实，故此，这里不能进行展示），则完全避开了德化瓷塑传统题材的束缚，利用梅花为素材，进行主题创意与制作，成为德化窑白瓷瓷塑发展的新典范。它是苏学金以德化白瓷为制作材料，以雕塑和捏塑相结合的技法创作的瓷塑作品，该作品于1909年获得巴拿马万国工业博览会金奖。在德化瓷塑发展史上，《瓷梅花》是首次以植物为题材而创作的瓷塑作品，它以泥塑贴花的方式来体现创作者的创作意图，开辟了德化瓷塑新的表现形式。

《苏武牧羊》是苏勤明的主要代表作，他以较高的写实主义风格塑造了矢志不渝的苏武，这个英雄形象的塑造一方面适应了20世纪50年代中国社会

文化发展的主流，另一方面在一定程度上将自己的所学及其新发展带给德化瓷厂，传播给徒弟，使反映现实生活的瓷塑风格得以推广。苏武形象完全是有血有肉的、富有渲染力的、在逆境中极具生活乐观态度的英雄形象，这也展示了创作者对生活的态度，对人生观的价值认知度，——一位陶瓷文化创造者对生活的观照，是流露真情，是唤醒自信，是塑造自我。

此外，苏勤明的作品，还有《释迦牟尼》《投笔从戎》和《上山下乡》《年年有余》等，这些作品均是艺人针对不同文化题材及其需要创意与制作的。（图2-2～图2-6）

苏勤明的创意及瓷塑技艺为其孙苏献忠所发扬光大，在《运筹帷幄》和《大风歌》等瓷塑中得到体现。《运筹帷幄》就是一部混杂的乐章，它在运作者的操持下，既可以抑扬顿挫，又可以跌宕起伏；既可以波涛汹涌，又可以风平浪静；既可以优美动人，又可以繁花似锦；既可以美妙动人，又可以心旷神怡。创造者将造型形象的取材放在一位音乐演奏者的身上，是利用借喻的手法来映射运筹帷幄的主旨是乐谱，实现它的是演奏。（图2-8）

长期以来，被誉为"中国白"的德化窑白瓷瓷塑以纯白的单色形成了独特的地方特征，"中国白"陶瓷文化的另一个内容，就是它以摄取佛教、道仙、神话等属于宗教范畴的题材，来展现主题的陶瓷工艺美术创作。而《大风歌》称为当代德化瓷塑的一个重要表现类型，采用了"中国白"的衍生物质材料作为创作的物质媒介，展示了一个过去不曾有的主题。《大风歌》塑造了一个超脱、潇洒的古代英雄形象，造型形象的体量感和视觉冲击力均达到德化传统瓷塑所没有的水平。块面结合，整体划一，境外之势器宇轩昂、气势磅礴。（图2-7）

然而，文化发展贵在创意，蕴玉瓷庄就是在不断地创新中发展的。这里，有第四代庄主苏献忠的部分作品，可以见证这个事实。

《不冬眠的熊》《归来》和《猪哭了》等作品，取材自然和社会环境中动物生活的片段，试图说明一种永恒的关系。（图2-9～图2-11）

《衾1》《衾2》是系列作品，取材中国一夫多妻制的社会文化环境，或者鞭笞社会，或者怜悯女性，甚或宣扬伦理，甚或维持道德。（图2-12、图2-13）

《扇子1》《扇子2》等也是系列创作之一，创意以女性生活为题材，将之与扇子联系起来，同样，《无题》系列作品也是以女性形象为塑造对象的，它以女性生活的不同形态，塑造造型形象，以刻画女性生活的细节。（图2-14～图2-18）

《羽毛1》《羽毛2》也是一个系列作品的局部展示，创意以孩童造型塑造为表现形式，在创作思维上给欣赏者以更多的遐想空间。这也是与传统工艺美术创意思维明显有别的创作思维。（图2-19、图2-20）

《杞人忧天》看似与其他创作毫无联系，实际上，并非如此。因为不论以何种素材进行创意，乃至塑造何种造型形象，总是与相关的自然和社会现象紧密相关的，不论是批评，还是颂扬等，均反映一种对周围事物的态度。这种忧患意识总是与消极避世背道而驰的，故此，杞人忧天有着广泛的意义。（图2-21）

总之，"蕴玉瓷庄"的第四代传人苏献忠在继承先辈创意基础上明显地突破了传统工艺美术的创作思维范畴，它以给人创造更多的遐想空间为宗旨，以激发欣赏者的回头率。

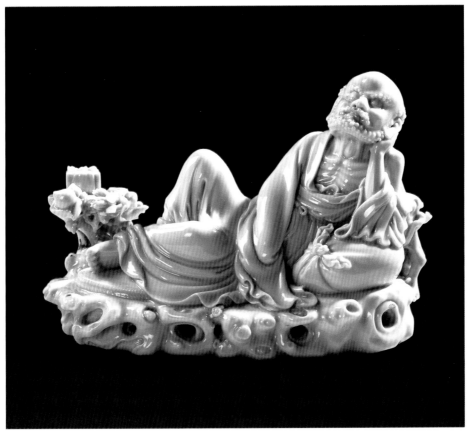

图2-1 达摩（后人仿制） 苏学金

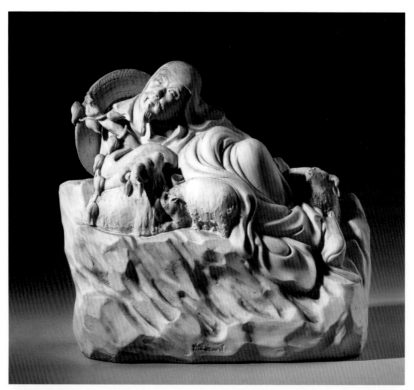

图2-2 苏武牧羊　苏勤明

图2-3 释迦牟尼　苏勤明

图2-4 投笔从戎 苏勤明

图2-5 上山下乡 苏勤明

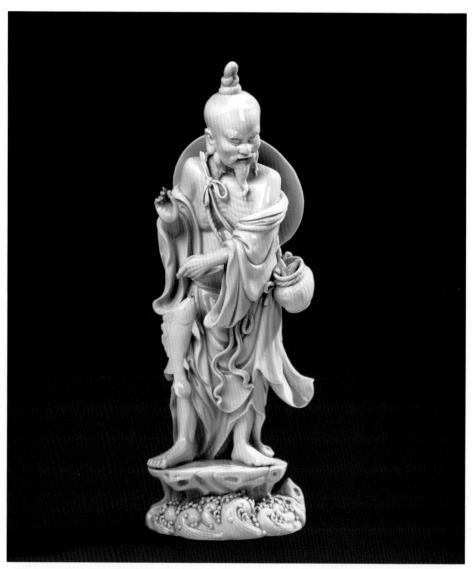

图2-6 年年有余 苏勤明

图2-7 大风歌

图2-8 运筹帷幄

图2-9 不冬眠的熊

图2-10 归来

图2-11 猪哭了

图2-12 衾2

图2-13 衾1

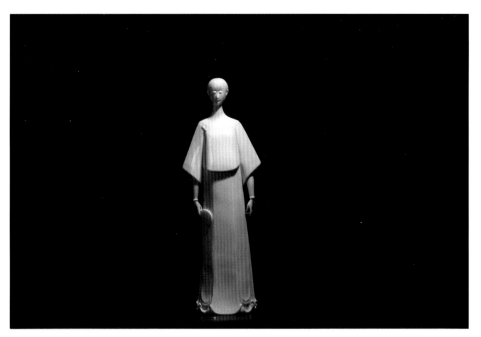

图2-14 扇子1

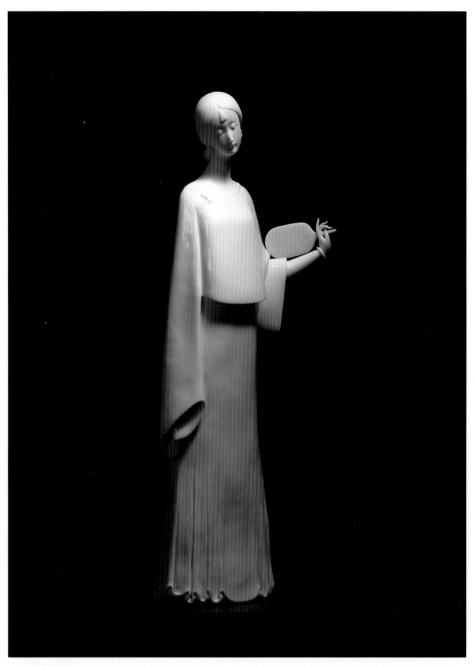

图2-15 扇子2

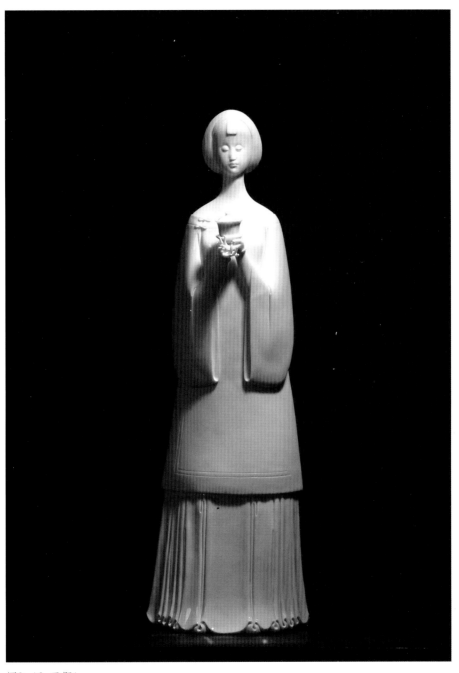

图2-16 无题1

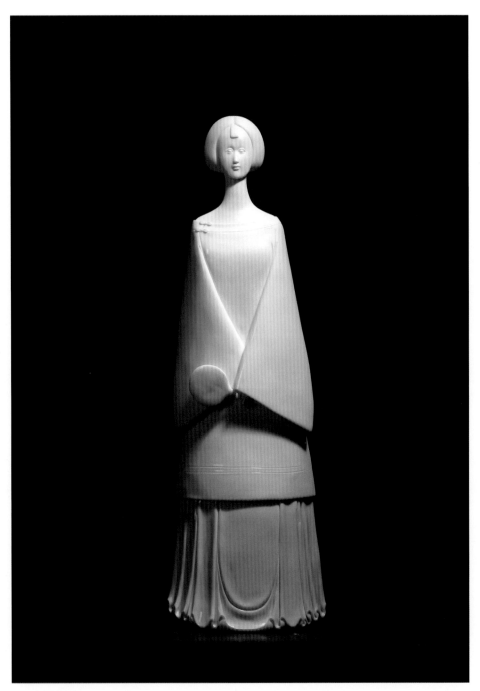

图2—17 无题2

图2—18 无题3

图2-19 羽毛1

图2-20 羽毛2

图2-21 杞人忧天

第三专题　易碑推破的许兴泰及其后继者

"沉默是金"，是说，人们在创造性的劳动中，只有默默地劳作，才能脚踏实地地创造，才能取得成就，这样，它的价值就显而易见了。"不在沉默中爆发，就在沉默中灭亡。"生命的价值在于默默地奉献，并在取得成就之后"一鸣惊人"，而没有成就，只能在默默中不为人所知。默默地生活、默默地思考、默默地生产及创造，等待的将是社会的回报。在陶瓷工艺美术创作中，许兴泰就是这样一位默默工作的大师，他走过了曲折与悠长的奋斗之路，生活的颠簸，以及不尽如人意的尴尬，都没能使他退缩。

许兴泰是中国现代工艺美术大师，他终生为德化白瓷瓷塑的发扬光大锲而不舍，最终，形成了他独特的个性风格，并成为德化白瓷瓷塑的一代宗师，成为德化陶瓷产区瓷塑文化延续与发展的主要代表之一。他对德化白瓷瓷塑的历史文化因素进行了卓有成效的研究，并创造性地发展了这一成果。在长期的瓷塑创作实践中，他刻苦钻研、博采众长，将瓷塑文化的内涵延伸到"中国白"的文化范畴中，并从中汲取了有效的文化营养，进而形成了自己独特的个性风格。

然而，由于他的突然辞世，未及将其陶瓷工艺美术的创意思维整理成册，后辈只能在领悟他所取得的成就中体会他的思维，以及他在德化陶瓷工艺美术文化发展中的意义。

许兴泰（1941—2006），1941年12月出生在福建省德化县一个瓷塑艺人之家。1956年到国营德化瓷厂雕塑组学艺，师从乃父许文君。在德化瓷厂工作期间受到瓷塑组组长苏勤明的器重，并受到一定的影响，为日后瓷塑技艺的精进打下良好的基础。许兴泰一生从事瓷塑事业，直到2006年5月1日因心脏病突发而辞世。他主要以传统的佛教、神仙故事等为题材进行工艺美术创作，作品以造型新颖、动静结合、线条舒展、形象饱满著称，其中，瓷塑的典型造型形象以绶带变化而个性独特，并在德化瓷塑史上独树一帜。

许瑞峰，许兴泰的长子，1969年7月出生于福建省德化县。许氏瓷塑第六代传人，全国青年优秀工艺美术家，福建省工艺美术大师、陶瓷艺术大师、

高级工艺美术师，泉州市优秀拔尖人才，福建省非物质文化遗产（德化瓷烧制技艺）传承人，福建省商业高等专科学校、德化陶瓷职业技术学院客座教授，福建省陶瓷工业协会副会长，泉州市工艺美术协会副会长，德化县政协常委。

许瑞峰自幼随父亲许兴泰学艺，在继承以明代何朝宗为代表的德化传统瓷塑技艺基础上，糅合现代艺术风格，并融入许氏瓷塑精雕细刻的特有手法，作品艺术风格鲜明。2000年首先成功研制"辣椒红釉"和"多彩结晶釉"，2003年该釉艺被原全国人大副委员长李铁映命名为"中华红"和"宝石釉"。

近年来，他的作品深得收藏家、鉴赏家青睐，作品六十多次获得国家、省、部级嘉奖。并有26件作品被中国国家博物馆、中南海紫光阁、国家珍宝馆、中国美术馆、中国工艺美术馆、英国珍宝博物馆、福建省博物馆、福建省工艺美术珍品馆、德化陶瓷博物馆等海内外多家文博单位收藏。其事迹载入世界名人录。

【作品赏析】

许兴泰和许瑞峰父子的作品主要有《驯鹏观音》《杨柳观音》《渡海观音》《鲤鱼观音》《念珠渡海观音》《圣洁观音》《提篮观音》《立莲观音》《托蟾观音》与《春满人间》《天女鲜花》《瑞云东来》《凌空飞舞》《嫦娥奔月》《坐荷花观音》等。但是，两代人，既有十分紧密的渊源关系，又各自具有鲜明的个性，这从许瑞峰的新材料、新工艺，以及新造型形象上，可以与其父形成鲜明的不同。

在继承以佛教内容为题材的工艺美术创作中，许兴泰可以说具有代表意义。然而，徐兴泰的瓷塑又

许瑞峰

具有鲜明的创造性特征。从他创作的一组观音系列作品中，可以看出：佛教文化的内容之丰富，思想之深邃，意味之绵长；而有关佛教内容的陶瓷工艺美术创作，创作者需要有睿智的头脑、灵巧的双手、敏捷的思维，以及对陶瓷工艺美术制作十分娴熟的驾驭能力。

许兴泰所塑造的观音形象，在现代德化陶瓷产区的白瓷瓷塑中极具个性特征：面相慈祥可掬，《提篮观音》和《驯鹏观音》是许兴泰瓷塑最为典型的作品，它们以观音为主要形象进行塑造，创作者以之为主题，立意独到而不落俗套。（图3-1、图3-2）

时代在发展，许瑞峰所处的社会环境与其父大不一样，此时，市场经济为主导的社会文化成为时代的潮流，它将每一个人，乃至社会组织席卷到商品生产与营销的潮流中。为此，许瑞峰在继承乃父瓷塑技艺的基础上，他的工艺美术创作更加宽泛，或者是因为继承与发展的原因，或者是因为适应环境需要之故，他以传统题材为基础，并大力提倡世俗化的文化内容。

他的传统题材的作品，大多以佛教人物形象为主，尤其以观音为主体的作品占据大多数，诸如《念珠观音》《圣洁观音》《送子观音》《祥云观

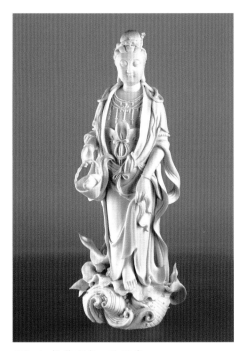

图3-1 提篮观音　许兴泰

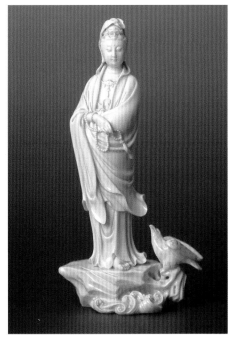

图3-2 驯鹏观音　许兴泰

音》《一叶观音》《坐蒲团观音》《坐岩观音》《毫光正坐观音》《小披坐观音》《自在观音》《戴冠观音》等（图3-3～图3-13），佛教题材的作品还有弥勒等造型形象（图3-14）。

在传统题材的作品中，尤其以《嫦娥奔月》《仙女散花》和《春满人间》等最具特色，该系列作品中飘带的设计和塑造惟妙惟肖（图3-15～图3-17）。

另外，他开辟了个人的创作新天地，尤其在新材料及其工艺的利用上突破了传统白瓷的桎梏，他以颜色釉，或红釉、或结晶釉为材料进行工艺美术创作，将"中国白"瓷塑转化成红釉作品，进而扩展了许氏陶瓷工艺表达的文化范畴。

诸如《朝天吼》《招财进宝》《多喜多福》《两情相悦》《鸿运当头》《玄》等，就是这样的瓷塑工艺美术品。（图3-18～图3-23）

许瑞峰结合红釉还创作了一系列的漆线雕作品，如《橄榄瓶》《小橄榄瓶》《伞盖》《世纪腾飞》等（图3-24～图3-27）。

总之，从父子两代所创作的瓷塑作品来看，许氏瓷塑因时代不同而呈现出极大的变化。

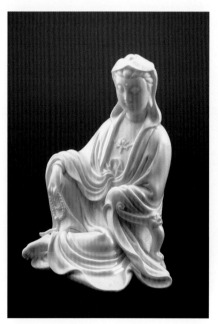

图3-3 念珠观音

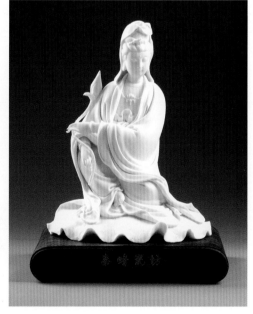

图3-4 圣洁观音

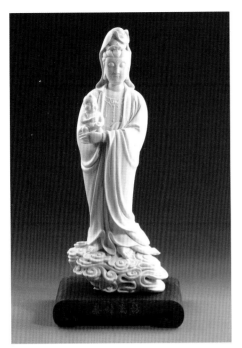

图3-5 送子观音

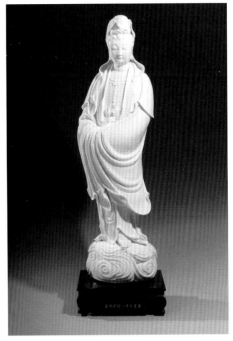

图3-6 祥云观音

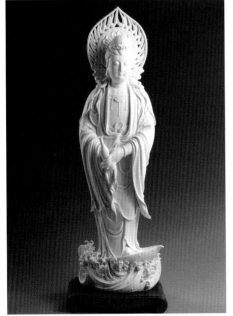

图3-7 一叶观音

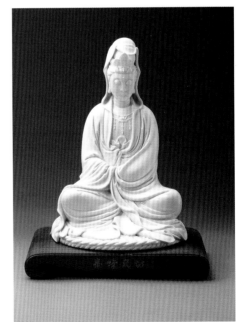

图3-8 坐蒲团观音

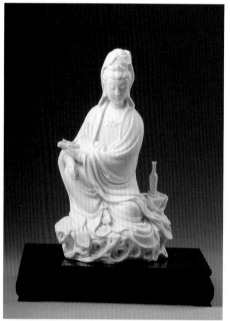

图3-9 坐岩观音

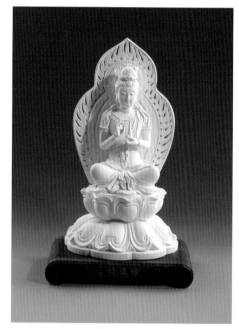

图3-10 毫光正坐观音

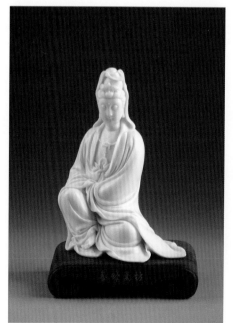

图3-11 小披坐观音

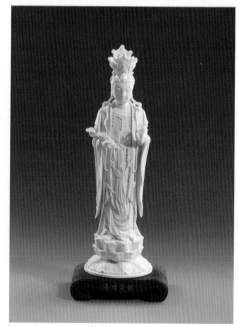

图3-12 戴冠观音

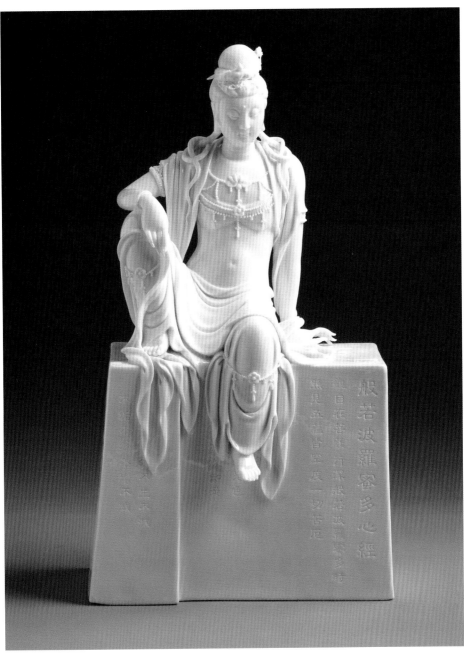

图3-13 自在观音

图3-14 开心弥勒

图3-15 嫦娥奔月

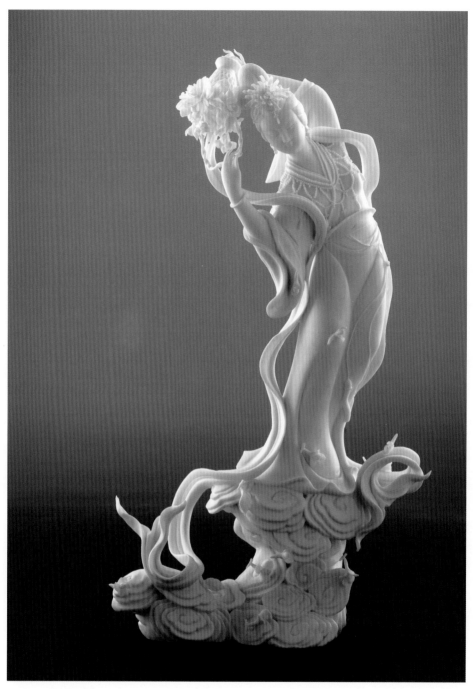

图3-16 仙女散花

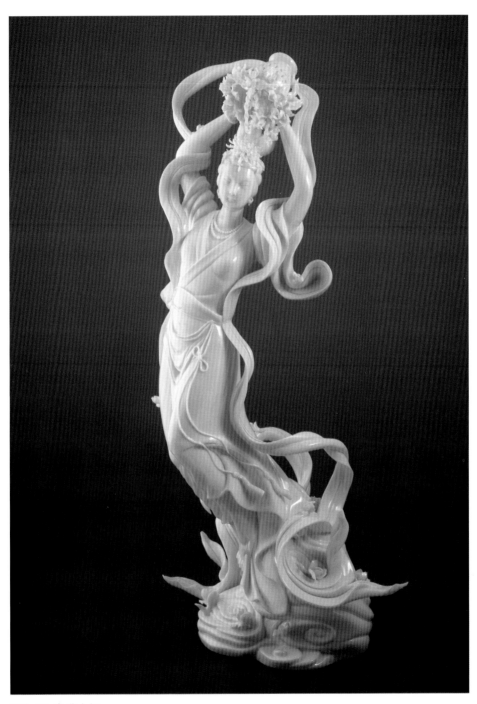

图3-17 春满人间

图3-18 朝天吼

图3-19 招财进宝

图3-20 多喜多福

图3-21 鸿运当头

图3-22 两情相悦

图3-23 玄

图3-24 漆线雕 橄榄瓶

图3-25 漆线雕 伞盖

图3-26 漆线雕 小橄榄瓶

图3-27 漆线雕 世纪腾飞

第四专题　墨淡书馨的张良达及其瓷塑

　　在中国传统社会，社会阶层被分为士、农、工、商不同的等级，读书人的地位是较高的，不论是官宦子弟，还是农家后人，只要走在儒家文化学习的体系中，均会受到社会礼遇。因为在科举取士的社会中，攻读儒家学说的儒生，将来有可能成为国家行政事务的管理者，即进入士的阶层，这是中国传统社会以儒家思想为正统的社会文化赖以发展的政治基础。这样，在中国社会文化生活中，不论是农家子弟，还是工、商人家，均秉承儒家文化为立命、修身之根本，这也是"耕读之家"，乃至"书香门第"之所以生发的基础。随着社会文化的发展，各种文化交错影响，尤其在封建社会末期，传统文化受到严重挑战，直到19世纪末期，戊戌变法虽然没有改变中国社会的政治建构，但是，它将自隋代以来奉行了1000余年的科举取士制度废除了。从此，西式教育在中国逐渐兴起，读书人的社会职业取向也发生了根本性的变化。

　　张良达，1924年出生于福建省德化县，祖父张继鏒（1853—1931）、父亲张尔渡（1886—1939）均从事教书育人的事业，因而，张良达从小便受到良好的儒家文化教育，书香气十分浓厚，可谓墨浓书香为依托，书卷抱负会有时。但是，青少年时期，因为家庭骤变而被迫辍学，随后进入温堆登的"万源瓷庄"做帮工和学徒，开始学习德化白瓷瓷塑技术，从此走上了一条瓷塑艺术的创作之路。后又经进修学习及生产实践，逐渐成为当时国营瓷厂的技术骨干及专业人才。张良达离休后，先后受聘多家企业作技术指导及技术培训工作。在陶瓷文化传承方面，他秉承家庭美德，以收徒传艺和办培训班的方式传授其高超的瓷塑技术，对

张良达工作照

德化白瓷瓷塑的传承做出了一定的贡献。

【作品赏析】

在德化瓷塑中，一般来说，瓷工和艺人均采用最常见的佛教人物形象，例如以达摩、观音、弥勒等为主要创意与制作对象，但是，即便如此，由于它们出自不同瓷工之手而各具特色。

张良达与其他瓷塑艺人一样，十分普通，但是，他是一名充满书香气的瓷塑艺人，有关这一点，可以从他的作品中体味得到。

张良达所创作的瓷塑具有儒雅清秀之风。在其作品中浸透着儒家文化的审美思想，就创作主体而言，可以从"字如其人""画如其人"上进行赏析。从张良达的瓷塑作品中，看到的是形象的自然、委婉，听到的却是江海波涛，这就是所谓的"静中涌动"之感。弥勒的笑口常开，观音的文静典雅，不仅是瓷塑作品的写真，更是创作者自身生活态度的流露。

他的主要作品有《渡海观音》《莲座观音》《披坐观音》《龙舟观音》《渡海达摩》《弥勒》《托珠弥勒》《童子拜观音》，以及《木兰从军》《哪吒闹海》等（图4-1～图4-12）。

张良达将自身的瓷塑技艺传给了女儿和孙子，在此，有一尊命名为《荷女》的作品，是他女儿张淑娟创作（图4-13）。

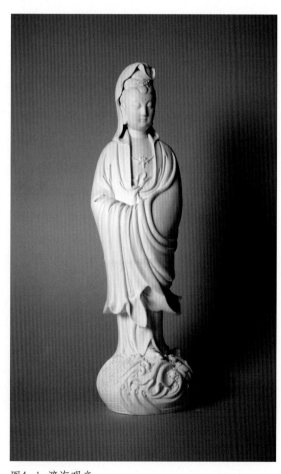

图4-1 渡海观音

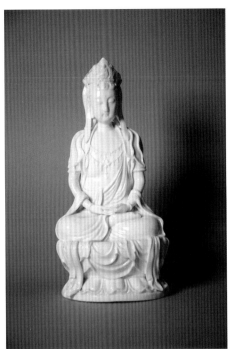

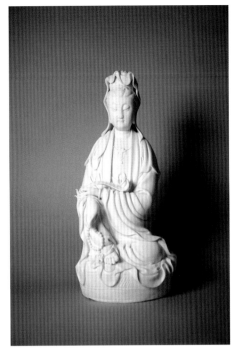

图4-2 莲座观音

图4-3 披坐观音

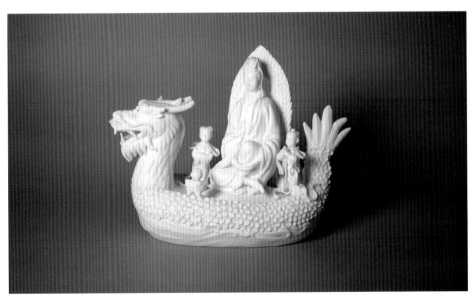

图4-4 龙舟观音

图4-5 渡海达摩 　　　　　　　　图4-6 弥勒

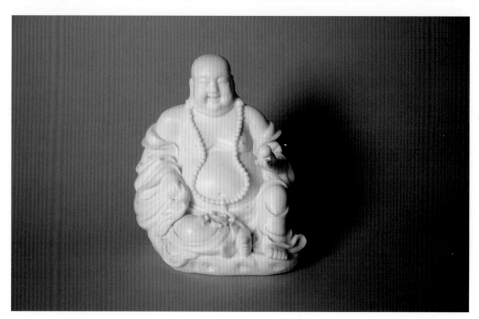

图4-7 托珠弥勒

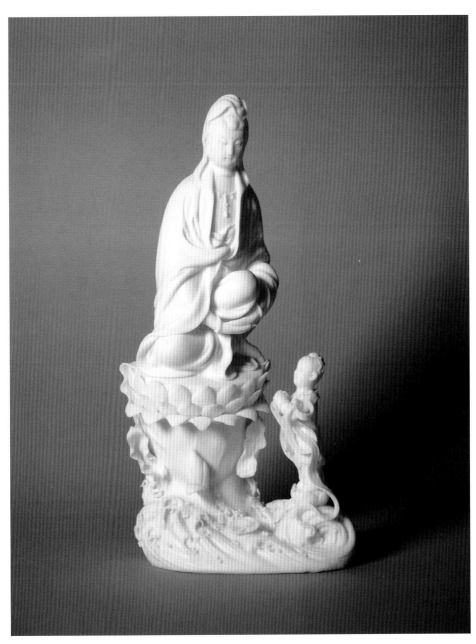

图4-8 童子拜观音1

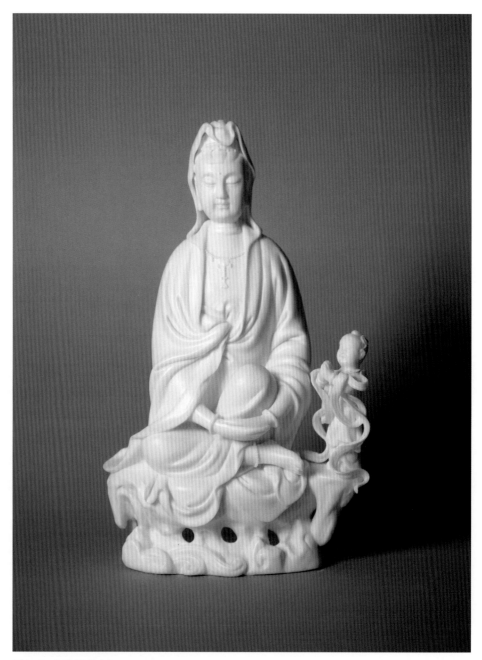

图4-9 童子拜观音2

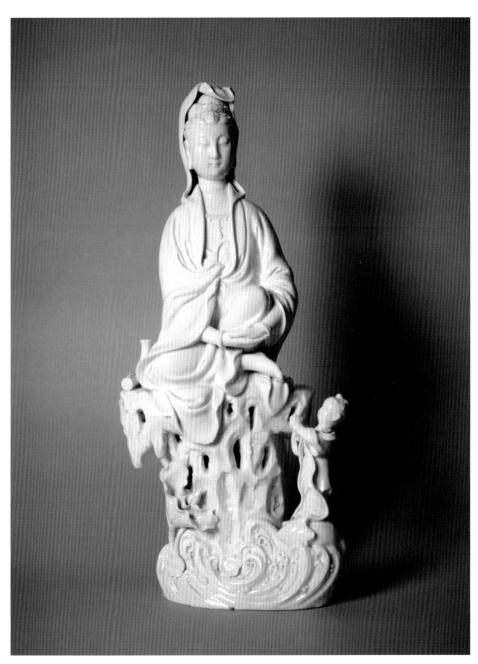

图4-10 童子拜观音3

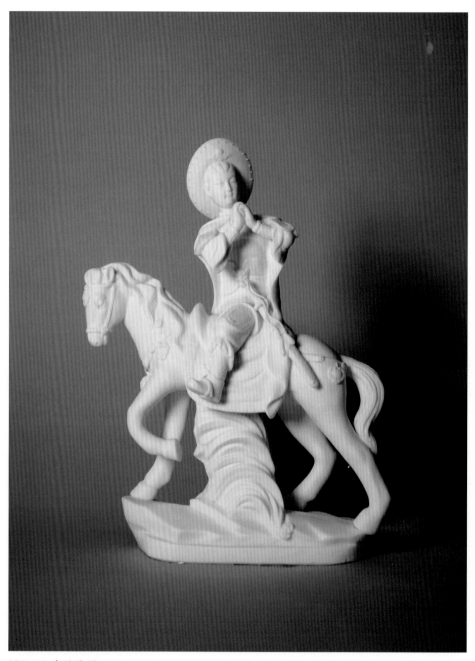

图4—11 木兰从军

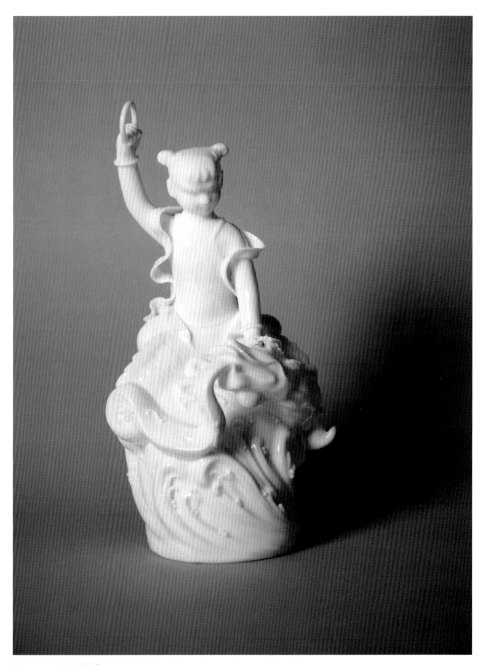

图4-12 哪吒闹海

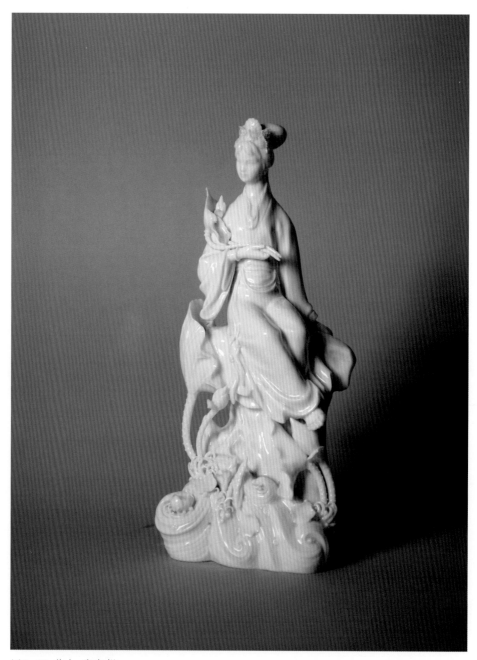

图4-13 荷女 张淑娟

第五专题　心有灵犀的林建胜及其瓷塑

　　文化的发展，一是有意识、有目的地创造的，二是在不经意的行为中展现的，还有一种是在实现某种目的的过程中得到的意想不到的效果。这样，在不知不觉中，某些人早已做了其他人想到而没有做到过的事情，这更加出其不意。在德化陶瓷生产向着产业化方向发展的时候，现代陶瓷企业发展走向一个十字路口，而传统陶瓷工艺美术发展方兴未艾，它是加强陶瓷文化内涵建设的最佳途径之一。

　　林建胜，1965年8月出生于福建省德化县，德化聚玉堂艺术总监，高级工艺美术师、高级技师，福建省工艺美术大师，福建省陶瓷艺术大师，福建省美术家协会会员，泉州工艺美术职业学院（原德化陶瓷职业技术学院）客座教授，福建省陶瓷工业协会常务理事，福建省工艺美术学会理事，福建省工艺美术学会陶瓷艺术专业委员会委员，福建省工艺美术学会雕塑专业委员会常务理事，厦门市美术家协会雕塑委员会理事，泉州市工艺美术协会常务理事，泉州市工艺美术大师评委库专家，德化现代陶艺家协会副主席。从事陶瓷雕塑创作30余年，作品颇丰，其50余件作品在国家级、省级工艺美术竞赛及其评比中获奖。

【作品赏析】

　　林建胜以现代社会文化的视角，利用传统文化的素材，将中国传统文化中诸如"静思""如意""祥云""自在""荷叶""和平""送子"等具有象征寓意的文化内容嫁接在观音和弥勒

林建胜工作照

形象塑造中，演绎成诸如《和平观音》《静思观音》《祥云观音》《祥云如意观音》《自在观音》《荷叶观音》《倚几如意观音》《送子观音》《童子拜观音》等观音系列作品（图5-1~图5-9），创作者将弥勒与世俗文化生活紧密联系起来，创作了诸如《开心弥勒》《招财弥勒》《招财纳福》《福寿财禧》等弥勒系列作品（图5-10~图5-16），展现了创作者对观音和弥勒等传统形象的理解、诠释以及塑造。在丰富佛教文化内容的基础上进一步传播了佛教文化及其世俗化的文化成果，同时，也弘扬了中华民族文化有容乃大的精神实质。

在中国传统文化有关祈福、祝寿以及孔子、关公、李白等圣人、闲士等内容的创作题材上，林建胜也进行了涉猎，他将传统内容的文化语义与现代文化相结合，创作了如《寿星》《万世师表》《忠义千秋》《诗仙》《淳于意》《一轮明月》等形象（图5-17~图5-22）。另外，作者还将女性形象搬上德化瓷塑表现的前台，创作了如《唐韵1》《唐韵2》《相思为何》《江南韵》《静客》等女性形象作品（图5-23~图5-27）。

然而，以中国传统文化为背景的德化瓷塑的文化内涵，远远不是数十件瓷塑作品就可以涵盖的，故此，摆在创作者面前的路，还是相当漫长的，那正是"雄关漫道真如铁，而今迈步从头越"。

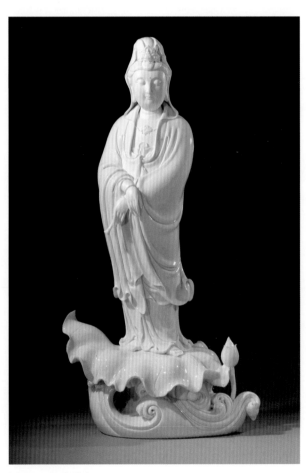

图5-1 和平观音

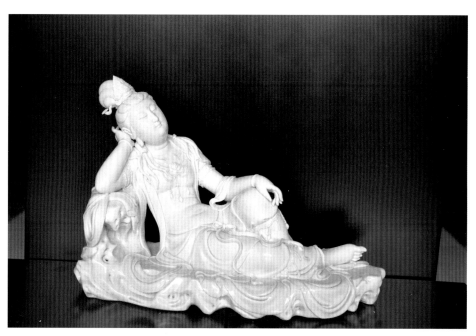

图5-2 静思观音

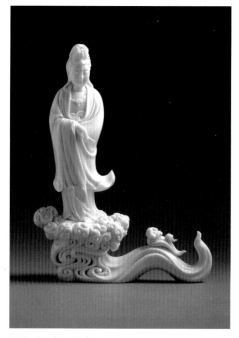

图5-3 祥云观音

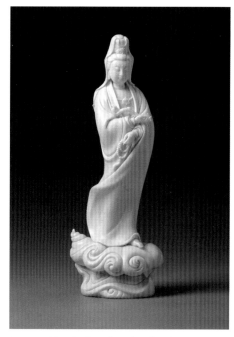

图5-4 祥云如意观音 （玉黄瓷）

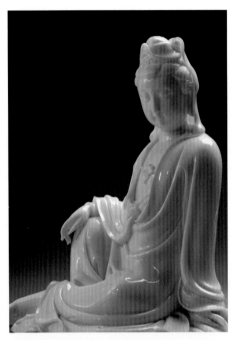

图5-5 自在观音 （玉白瓷）

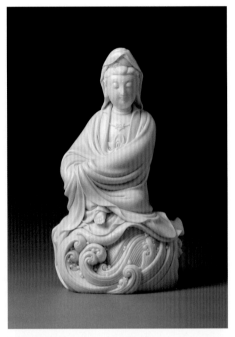

图5-6 荷叶观音 （玉黄瓷）

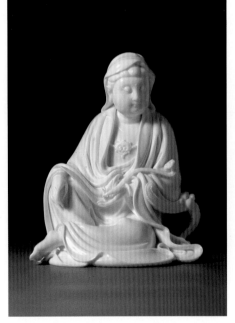

图5-7 倚几如意观音 （玉白瓷）

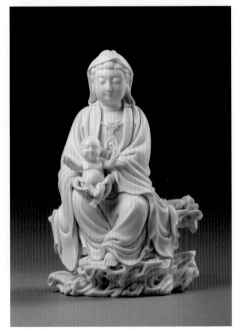

图5-8 送子观音 （玉黄瓷）

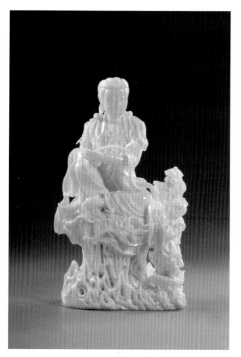

图5-9 童子拜观音 （玉白瓷）

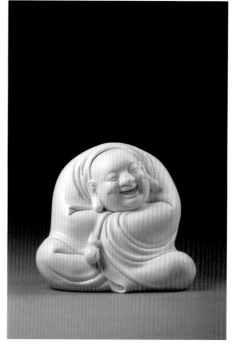

图5-10 开心弥勒 （玉黄瓷）

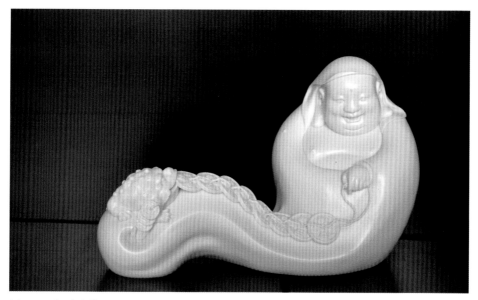

图5-11 招财弥勒

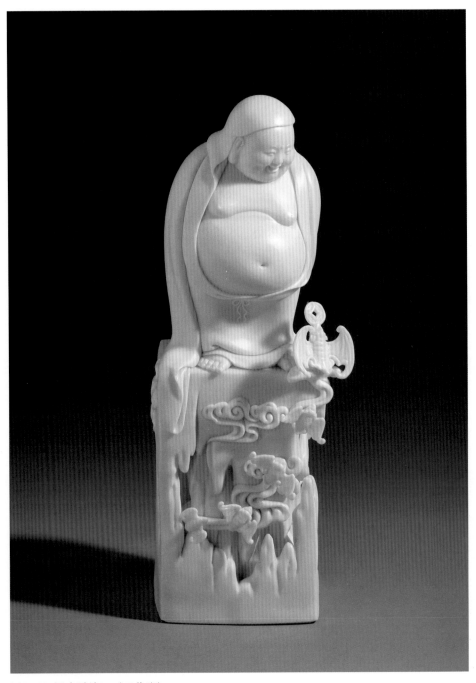

图5-12 福寿财禧1 （玉黄瓷）

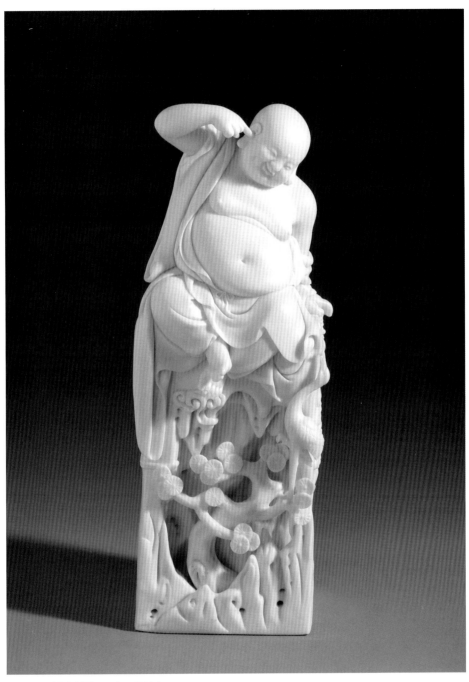

图5-13 福寿财禧2 （玉黄瓷）

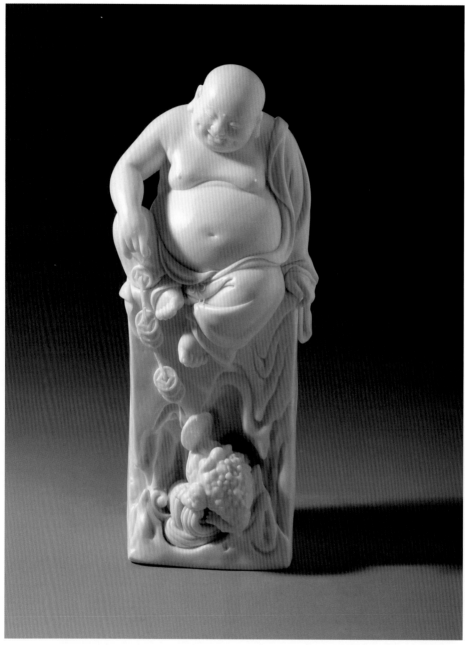

图5-14 福寿财禧3 （玉黄瓷）

图5-15 福寿财禧4 （玉黄瓷）

图5-16 招财纳福

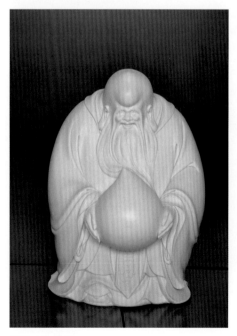

图5-17 寿星

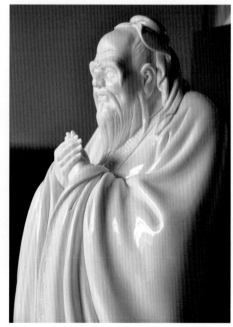

图5-18 万世师表

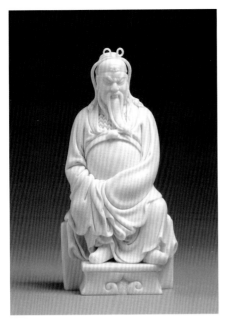

图5-19 忠义千秋 （玉黄瓷）

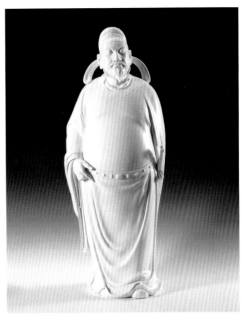

图5-20 诗仙

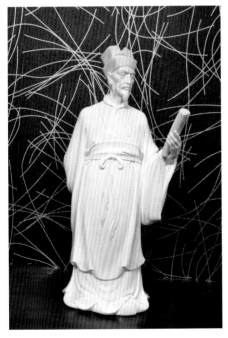

图5-21 淳于意

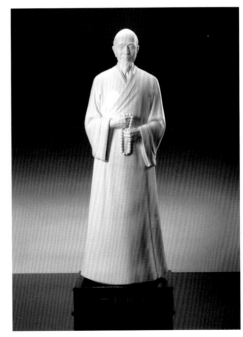

图5-22 一轮明月

图5-23 唐韵1

图5-24 唐韵2

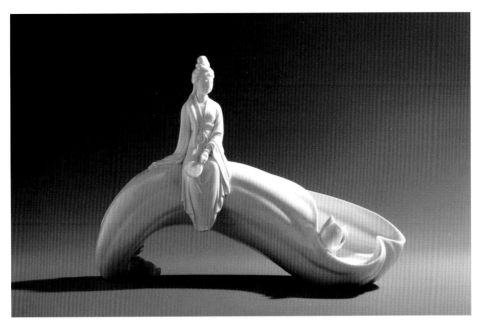

图5-25 相思为何

图5-26 江南韵

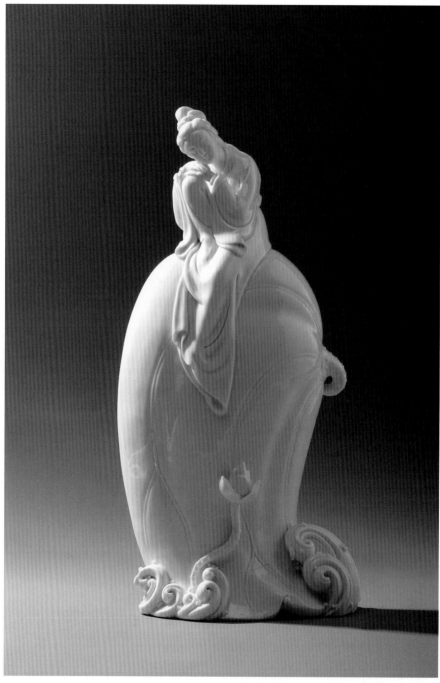

图5-27 静客

第六专题　欲大从小的郭正尧及其瓷塑

在德化窑，明代白瓷生产工艺发展成熟，随着时间推移，德化陶瓷生产虽历经变化，但是，白瓷瓷塑一直没有中断过。换言之，有关"中国白"瓷塑在德化窑一直处在继承、发展及创造中。从何朝宗到苏学金，从许友义到苏勤明等，均在前人基础上进行着自我突破与创造。没有一个人是只吃前人饭就能够成长起来的，也没有一个人靠模仿或东拼西凑就能成就符合时代陶瓷文化精神的。

在德化白瓷瓷塑文化传承的世系表上，许文君将技艺传给其子许兴泰、许兴泽，然后，许兴泰又将自己的技艺传给儿子许瑞峰等。出于许氏家风的延续及其衍生，它早已打破了壁垒森严的家传思想的禁锢，将技艺广布开来。而郭正尧正是许氏家传技艺向外姓氏传播的惠及者之一。郭正尧从师许兴泽，是德化许氏瓷塑的异姓习艺弟子，也是许兴泽塑造大型瓷塑的传承人之一。

现任德化县鹏都瓷厂艺术总监的郭正尧，不仅具备了独立的生产创造能力，而且，也日渐形成了自身独到的陶瓷瓷塑工艺美术特征，他以塑造大型制的瓷塑形象为主要突破口，不仅展示出制作与烧成工艺上的技术及技巧，而且凸显了"大型制"在德化瓷塑所形成的造型形象的气势。

郭正尧，福建省德化县城关人，福建省雕刻艺术大师，国家一级/高级技师，师从德化瓷塑传统工艺美术师许兴泽，习得塑造大型瓷塑技艺。1980年始从事瓷塑设计与创作，30多年来，在瓷塑造型创意与创作中，逐渐形成自身的风格和艺术特色。与此同时，成立德化县

郭正尧工作照

鹏都瓷厂，并兼任厂长及艺术总监，鹏都瓷厂产品均以大体量为特色，兼以洁白如玉、晶莹剔透的瓷质，以及独特的造型，在德化瓷塑界独树一帜。

【作品赏析】

历史上，德化窑白瓷生产由于受到材料的化学和物理性质的影响，长期以来，一直以小巧雅致为特色，这个历史瓶颈持续到20世纪70、80年代，德化瓷塑界在许兴泽等老一代艺人的努力之下终于突破了，他们积极研究探索，将德化瓷塑的体量从小拓展到大，即从历史上50厘米左右（或以下）增大到100厘米到200厘米。

郭正尧继承了许兴泽的衣钵，以大型白瓷瓷塑塑造见长，传统佛教文化作品主要有《渡海观音》《坐莲观音》《立莲观音》《坐石观音》《十八手观音》《如意弥勒》《持珠如意弥勒》《坐古莲弥勒》《五子弥勒》《坐岩笑佛》《八仙过海》等（图6-1~图6-11）。其中《五子弥勒》成为郭正尧最为成功的瓷塑作品之一，该作品是以佛教文化中弥勒佛之世俗化为题材进行演绎和创作的，作品以弥勒佛为主要表现对象，在主要形体上塑造了五个童子，弥勒佛笑容可掬与孩童顽皮之天性紧密结合，作品布局合理，结构紧凑，既有一定的体量，又有一定的空间关系。不仅突破了德化传统白瓷瓷塑结构单一的特色，还活跃了审美环境的文化氛围。

当然，作为工艺美术创作者，郭正尧瓷塑创作的取材也不局限在佛教题材之内，他还将三教合一的文化成果进一步搬上德化瓷塑创作的前台，并加以发挥，如《关公》《文关公》等作品（图6-12、图6-13），均表现了这样的主题创作思想。

总之，郭正尧以传统文化为素材创作的人物形象在共性中颇具个性风格特征。他能改变德化窑瓷塑小而巧的特征，故此，他在工艺及成型上继先师许兴泽之风，但在细节上胜乃师一筹。

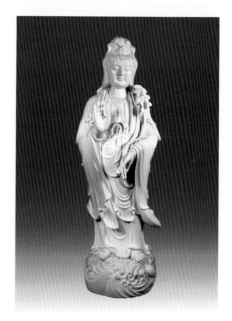

图6-1 渡海观音

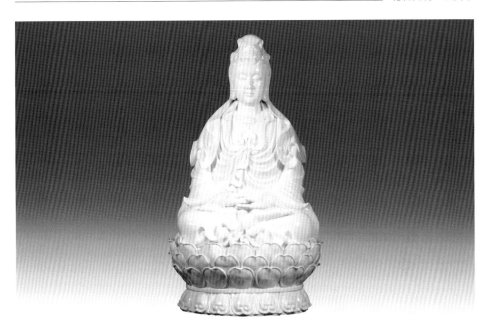

图6-2 坐莲观音

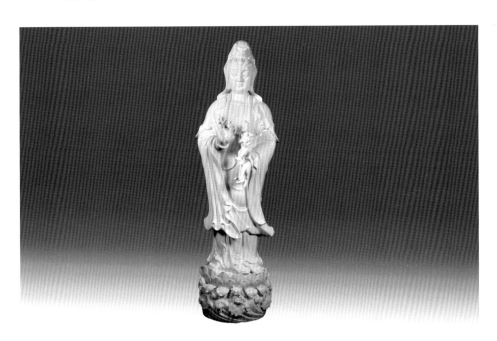

图6-3 立莲观音

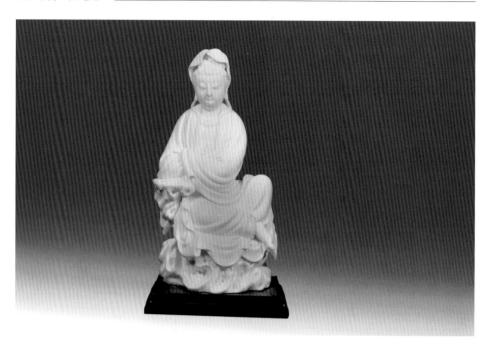

图6-4 坐石观音

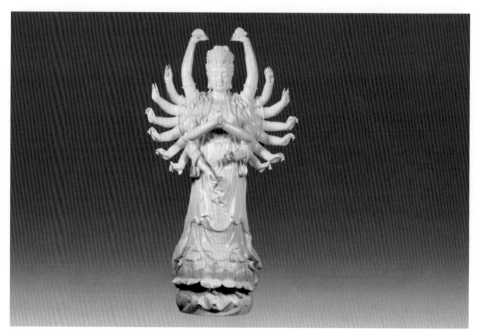

图6-5 十八手观音

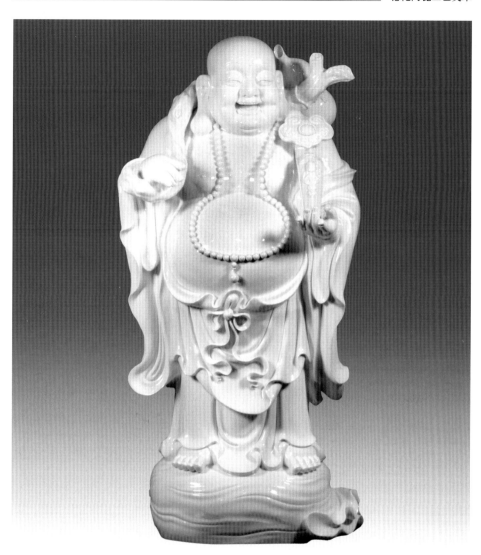

图6-6 如意弥勒

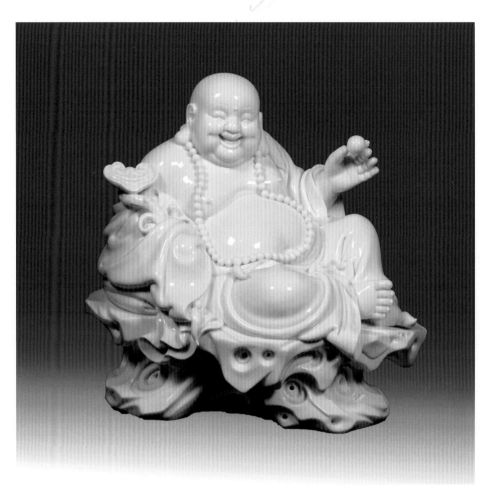

图6-7 持珠如意弥勒

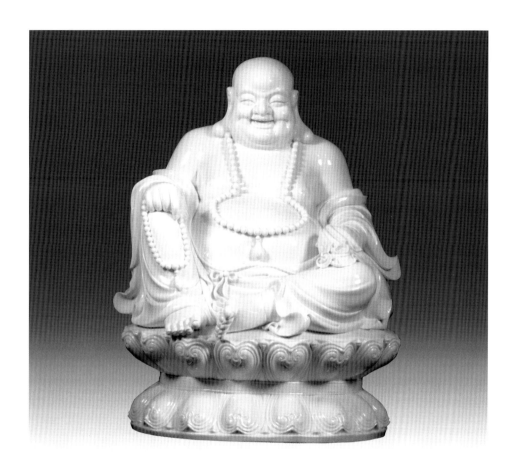

图6-8 坐古莲弥勒

图6-9 五子弥勒

图6-10 坐岩笑佛

图6-11 八仙过海

图6-12 关公

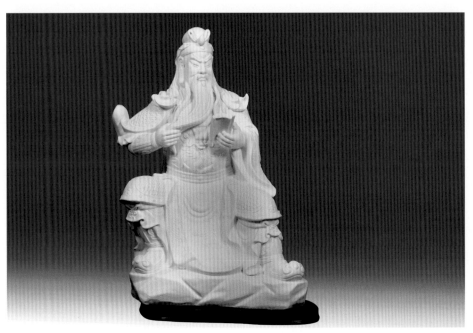

图6-13 文关公

第七专题 敦雅同塑的赖礼同及其瓷塑

中国传统工艺美术是与人们的日常物质文化生活和精神文化生活密切相关的，它是以各种材质为媒介的不同造物展示。这种工艺美术在社会文化运行中适应性极强，既适应于一般的民俗文化生活，又适应于高雅的文化生活。因此，从总体特征上看，它具有亦俗亦雅的文化审美特征。

在中国陶瓷史上，由于技术的原因与人们认识和利用陶瓷为自身文化生活服务范围的逐步拓展，陶瓷制作逐渐从粗放走向精细。故此，中国陶瓷生产与利用具有以敦趋巧的发展规律。在德化现代陶瓷工艺美术界，人们仍然可以看到这样的工艺美术文化特征，有关这种坚持，赖礼同就是这样做的。

赖礼同，1968年出生于福建省德化县，先后就读于德化职业中专学校和景德镇陶瓷学院，主要学习陶瓷工艺美术专业，尤其擅长瓷塑。20世纪80年代开始从事德化民间工艺瓷塑，先后师从杨剑民、许兴泽先生，并深得民间瓷塑造型之技术。在多年的学习与创作中，他坚持传统题材与现代文化环境相结合，塑造了许多具有现代文化气息的作品，人物瓷塑《山鬼》《海的女儿》《托起半边天》及花卉瓷塑《富贵吉祥》等作品，代表了他瓷塑的风格和特征。

【作品赏析】

有关佛教题材的作品，包括观音、弥勒、达摩等形象的塑造，赖礼同主要从德化传统白瓷瓷塑中汲取的营养，但富有创新意义，即他利用现代造型艺术的基本原理，加强了造型形象的现代感，罗汉系列作品就带有这样的特征。他创作的

赖礼同

佛教系列作品主要有观音系列《渡海观音》等（图7-1～图7-5）；罗汉系列《芭蕉尊者》《长眉尊者》《沉思尊者》《伏虎尊者》《过江尊者》《欢喜尊者》《托塔尊者》《降龙尊者》《举钵尊者》《开心尊者》《骑象尊者》《探手尊者》《挖耳尊者》《骑鹿尊者》《喜庆尊者》《笑狮尊者》等（图7-6～图7-21）。

在佛教中，罗汉是护法，从数量上分有"四罗汉""十六罗汉"、"十八罗汉"，乃至"五百罗汉"等多种说法。赖礼同所塑造的"十六罗汉"就是从这些说法中摄取的，他将每个罗汉塑造成各自独有的形象，以反映不同人物的性格特征及其所肩负的职能。

《八仙过海》（图7-22）的塑造寓情于景，情景交融，在德化瓷塑同类题材作品中，达到一定的创意水准。该作品将"暗八仙"与八仙人物紧密结合，并将海浪作为人物所依托的环境，结构合理，布局巧妙，这是基于传统并突破传统的一种造型理念。

在对历史文化的解读与阐释中，赖礼同也十分看重唐代文化，故此，他从唐乐中摄取了创作素材，塑造了诸如《盛世古乐》的造型形象（图7-27）。作为历史记忆，清代妇女的服饰也是中华民族传统服饰文化的重要内容之一，创作者也抓住这个题材进行创作，例如《清韵1》《清韵2》（图7-25、图7-26）等作品，这是赖礼同瓷塑作品从敦厚走向巧妙，从民俗化走向文雅的主要标志之一。

另外，赖礼同还塑造了《万世师表-孔子》《郑成功》等历史人物造型形象及具有现代审美理念的瓷塑作品《牧童》等作品（图7-23、图7-24、 图7-28）。

总之，窥一斑而知全豹，在继承传统基础上，赖礼同瓷塑以敦趋巧与亦俗亦雅，展现了一位工艺美术师阅历的演进过程。

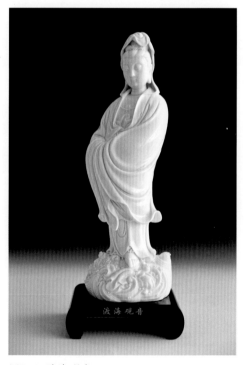

图7-1 渡海观音

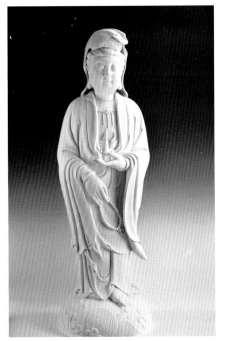

图7-2 观音系列1

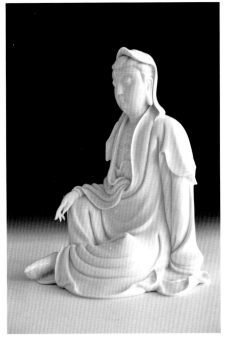

图7-3 观音系列2

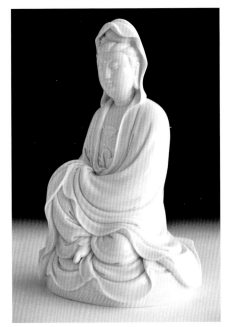

图7-4 观音系列3

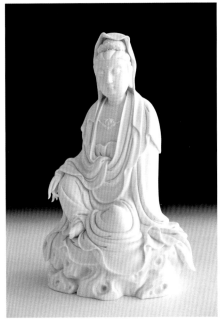

图7-5 观音系列4

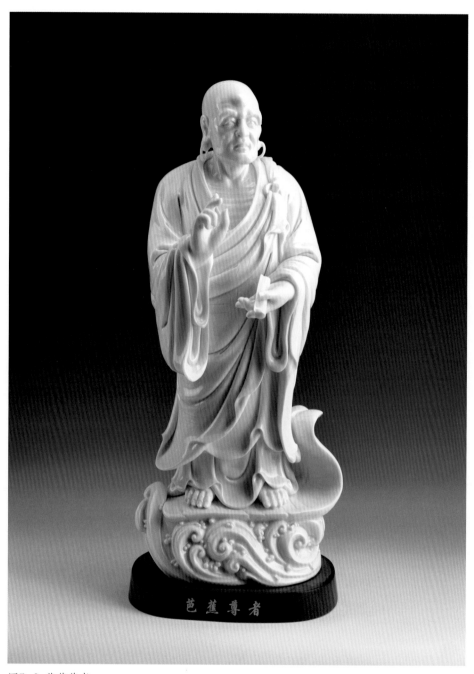

图7-6 芭蕉尊者

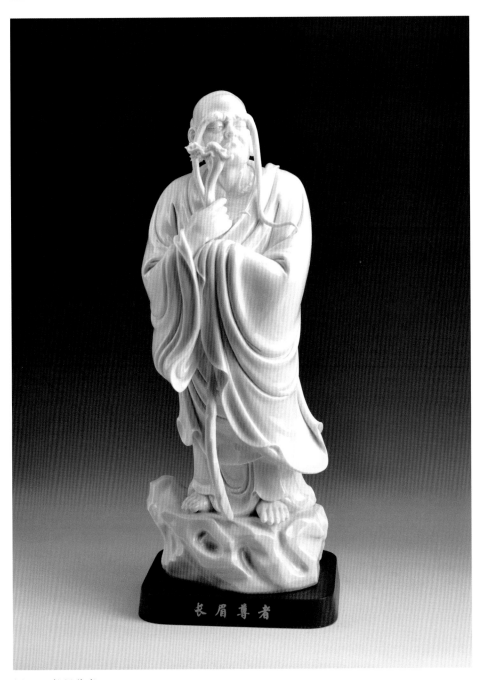

图7-7 长眉尊者

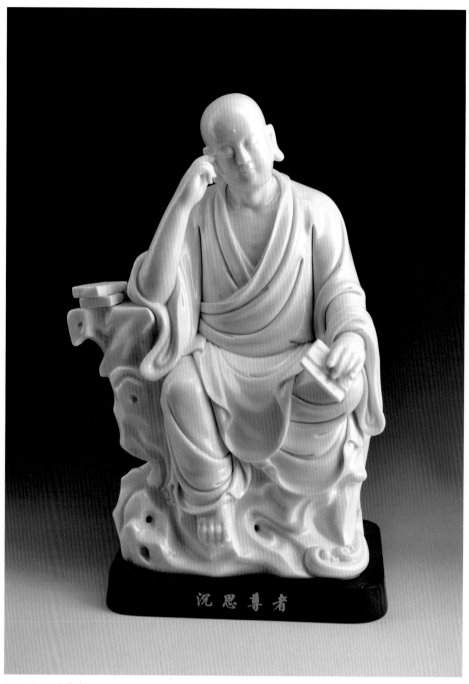

图7-8 沉思尊者

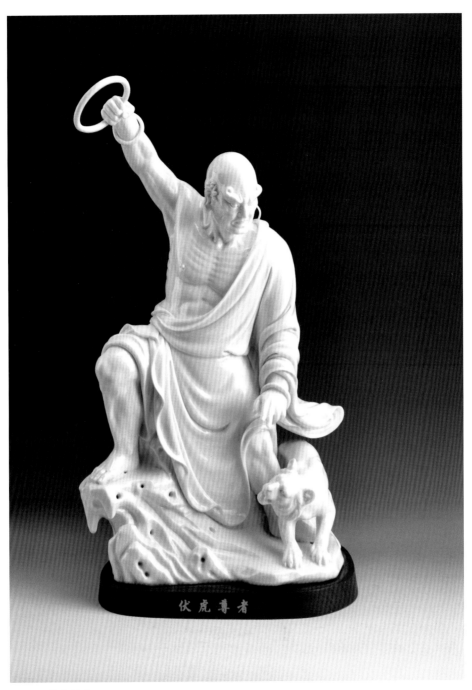

图7-9 伏虎尊者

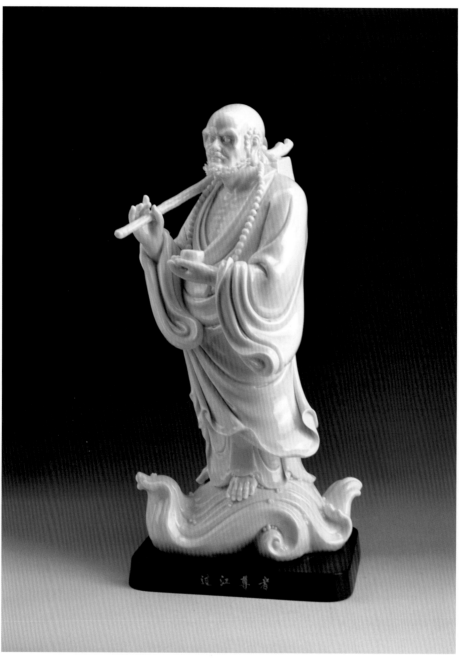

图7-10 过江尊者

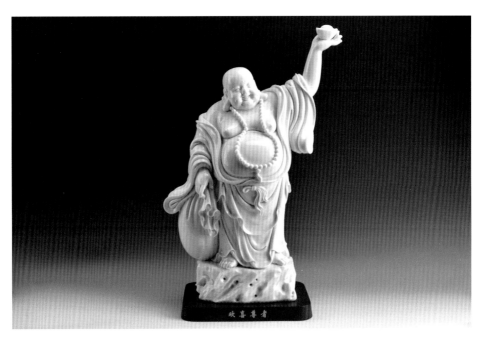

图7-11 欢喜尊者

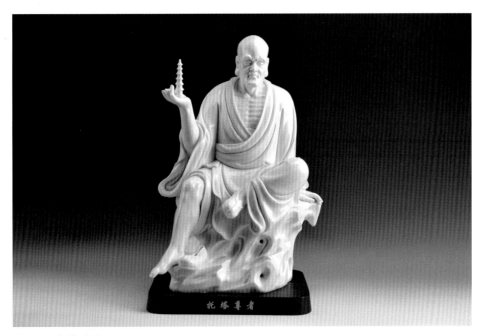

图7-12 托塔尊者

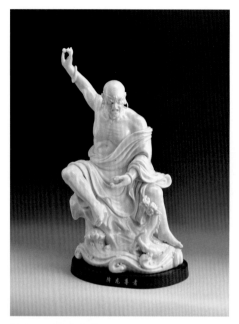

图7-13 降龙尊者

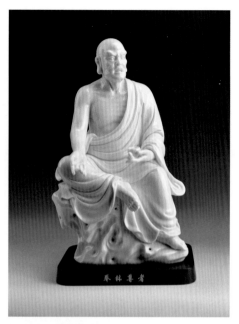

图7-14 举钵尊者

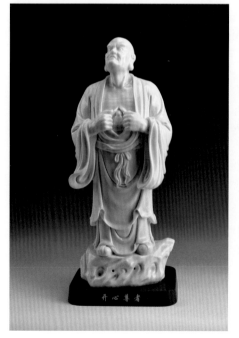

图7-15 开心尊者

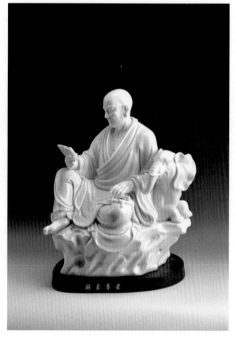

图7-16 骑象尊者

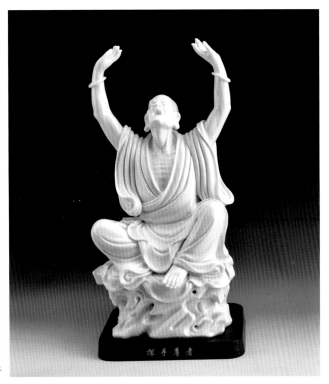

图7-17 探手尊者

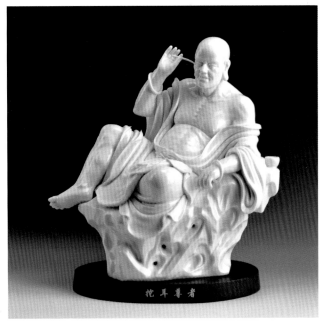

图7-18 挖耳尊者

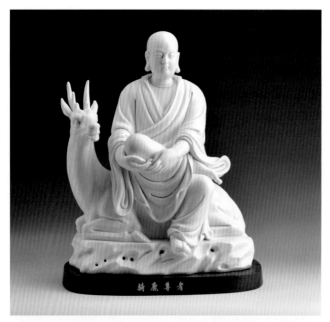

图7-19 骑鹿尊者

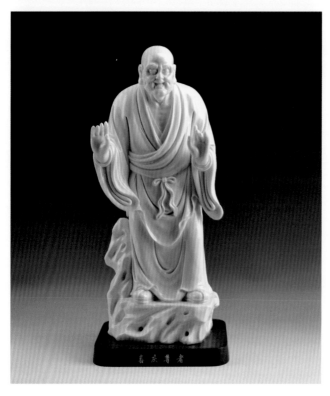

图7-20 喜庆尊者

图7-21 笑狮尊者

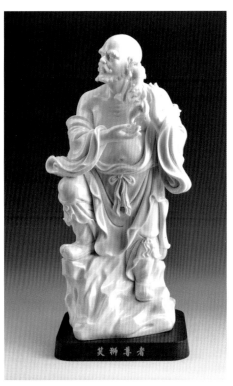

图7-22 八仙过海

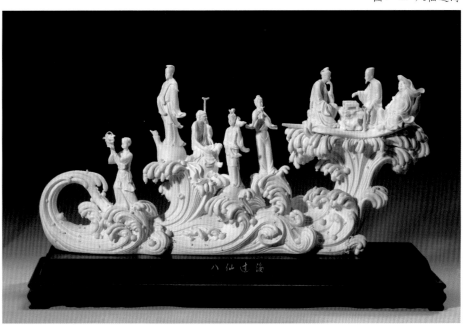

图7-23 万世师表-孔子

图7-24 郑成功

图7-25 清韵1

图7-26 清韵2

图7-27 盛世古乐

图7-28 牧童

第八专题　后辈可为的徐随金及其瓷塑

在德化窑陶瓷文化发展过程中，随着商品经济发展的需要，陶瓷世家突破了家族继承与发展的界限，将陶瓷工艺技术传授给外姓子弟，已经成为陶瓷文化传承的主要内容之一。例如，清代末期和民国初期创办与逐步发展起来的"蕴玉瓷庄"开始收异姓徒弟，如苏学金收许友义为徒；苏勤明更是扩大了收徒范围，他将收徒授艺作为公益事业，不仅将瓷塑技艺传授给外姓弟子，还在德化陶瓷工艺美术界开创了瓷塑文化教育的先河。这样，使得在德化陶瓷产区出现了一代又一代新兴的瓷塑人才。这里介绍一位年轻的女性瓷塑家。

徐随金，1978年8月出生于福建省德化。她初中毕业后就走进陶瓷企业进行陶瓷生产与制作，后来，师从德化现代瓷塑美术工艺师陈明良，学习传统白瓷瓷塑。就师承关系而言，最初的瓷塑宗师应该是苏学金瓷塑的传人之一，即陈其泰。而陈明良师从陈其泰，陈其泰的瓷塑应该追溯到苏学金、许友义瓷塑的传承之上。无论怎样，徐随金师从传统瓷塑，并进行了漫长的积淀过程。众所周知，对于传统手工艺技术的习得，是在临摹、或半临摹状态中习得的。徐随金毫不例外地从传统方法中受益，并逐渐奠定发展的基础。

她在德化现代瓷塑界属于后来者，但她凭借一种执着来认识德化瓷塑，解读德化陶瓷文化的冰山一角。

【作品赏析】

在现代德化白瓷瓷塑界，有关反映宗教文化题材的工艺美术作品，与世俗文化结合是普遍的现象，也是其主流。市场经济

徐随金工作照

文化的大势决定了陶瓷工艺美术雅俗共赏和适合市场经济需要的文化特征。故此，徐随金的瓷塑作品，也均围绕传统题材展开，但造型形象在传统基础上有所突破。作品反映佛教系列的作品有《披坐观音》《坐杞观音》《开心弥勒》《如意弥勒》《引福弥勒》《渡海弥勒》《坐岩弥勒》《自在缘喜》《怡然自得》《福满乾坤》《胸怀珠宝》《聚财佛》《人生如意》《五子戏弥勒》等（图8-1～图8-15）。

反映儒家文化及其审美的作品，主要以关羽为核心题材，竭力塑造一个至尊圣人，如《关圣帝君》《关公》等作品（图8-16、图8-17）。还有现代文化题材的、反映婴戏的作品，如《荷花童子》《金童玉女》等作品（图8-19、图8-20）。

在作品塑造与形象刻画上，作者在继承德化窑白瓷瓷塑文化的基础上，将形象特征反映为造型紧凑，做工精到，力求"收"；同时，在材料应用上，开始探索有色泥料的应用，例如，《披坐观音》（图8-3）、《忠义千秋》（图8-18），就是这种材料工艺的尝试。探索德化现代工艺美术的发展之路远不止此，但，新材料研发与利用是其坚实的物质基础，这正是徐随金思考的问题之一。

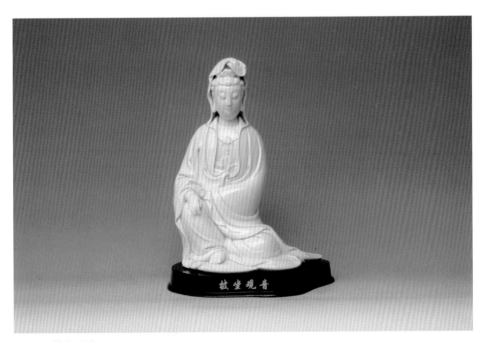

图8-1 披坐观音

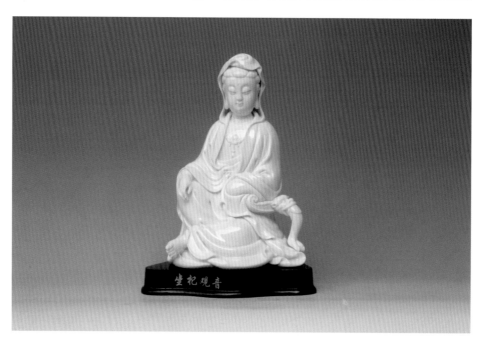

图8-2 坐杞观音

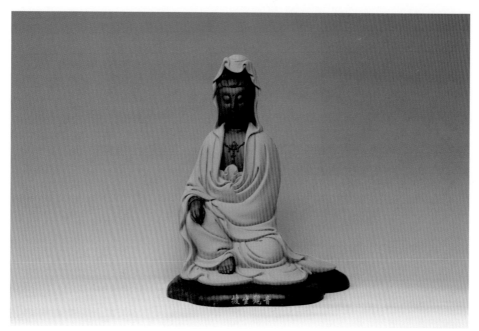

图8-3 披坐观音

图8-4 开心弥勒

图8-5 引福弥勒

图8-6 如意弥勒

图8-7 渡海弥勒

图8-8 坐岩弥勒

图8-9 自在缘喜

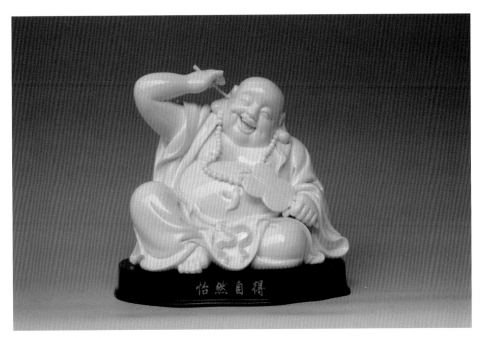

图8-10 怡然自得

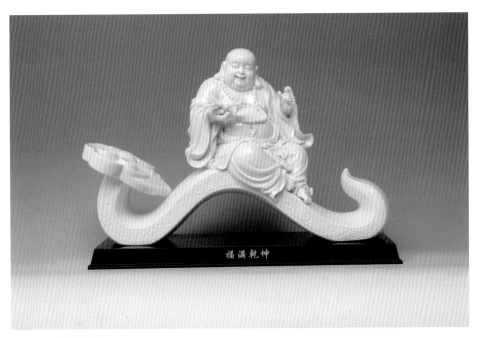

图8-11 福满乾坤

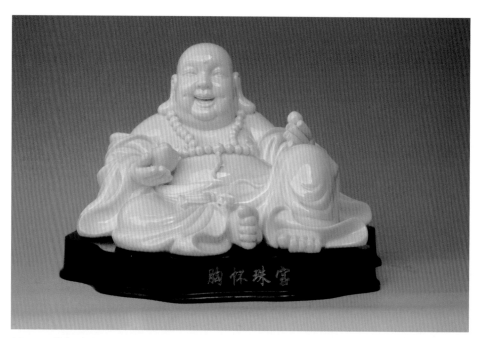

图8-12 胸怀珠宝

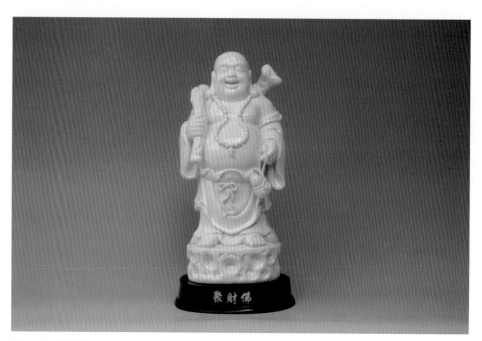

图8-13 聚财佛

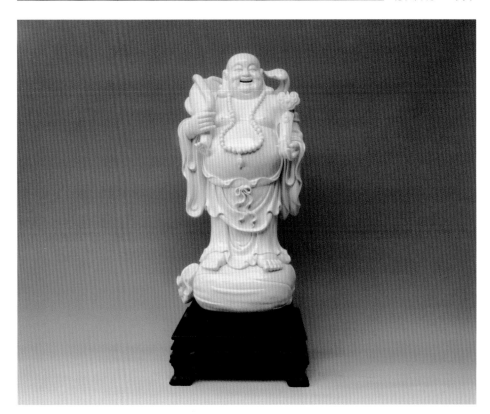

图8-14 人生如意

图8-15 五子戏弥勒

图8-16 关圣帝君

图8-17 关公

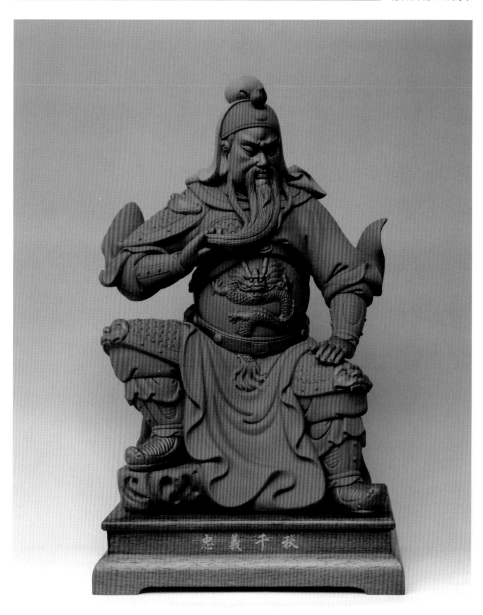

图8-18 忠义千秋

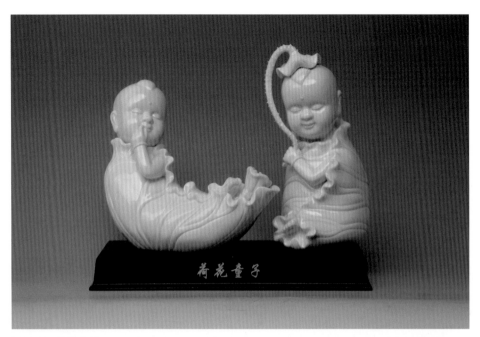

图8-19 荷花童子

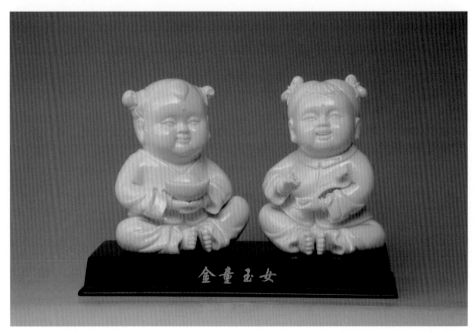

图8-20 金童玉女

第九专题　"中国白"陶瓷文化的使者陈仁海及其瓷塑

这是一个极具时代文化特色的专题，它从传统陶瓷文化中寻觅到一个焦点，一个具有文化战略意义的支撑点，即"中国白"的现实意义："中国白"是欧洲地区对明代德化窑瓷塑产品所具备的文化属性的概括。明代德化窑瓷塑在材料及其工艺上达到历史较高水平，主要是因材料化学组成的特殊性，即氧化硅、氧化铁、氧化钾等化学成分含量的独特性，致使其瓷质"瓷胎致密，透光度极其良好。"另外，德化窑白瓷具有釉色纯白，在光照下显示粉红或乳白，因此有"猪油白"和"象牙白"之称。当这种瓷器传入欧洲，被法国人称为"中国白"，故此，出现了中国陶瓷文化史上"中国白"这一特殊的文化概念。

当然，现在打出"中国白"陶瓷文化品牌，旨在以自信精神建立一种陶瓷文化的品牌。然而，现代意义上的"中国白"陶瓷文化品牌，与传统文化语义上的截然不同。昔日的"中国白"是在对自然资源，包括陶瓷材料与以森林资源为主的燃料资源的严重消耗中创造出来的，是陶瓷先民们经过一代又一代艰辛探索，在失败和成功的较量中历练出来的有关物质和非物质紧密结合的陶瓷工艺美术品；而现在的"中国白"文化品牌，却是一种以节约为宗旨，以简约为特色的，更多地携带着非物质文化因素在内的陶瓷产品。

对于"中国白"文化品牌的塑造，可以从陈仁海的作品中窥见一斑：它以技术为核心，以节约为宗旨，以创造精神为标志，以文化内涵的丰富性为目标，以市场占有最高阵地为切入点，将产品推向全球市场。

陈仁海，出生于福建省德化县，"中国白"艺术馆

陈仁海工作照

主席，"中国白"文化研究院院长，泉州工艺美术职业学院（原德化陶瓷职业技术学院）客座教授，当代中国"新名窑运动"主要倡导者和引领人。长期从事"中国白"陶瓷文化的探索与研究，积极开拓"中国白"现代文化内涵，并将之推向世界，希望"中国白"成为具有全球影响力的陶瓷文化品牌。

【作品赏析】

陈仁海在多年的实践与探索中，以打造"中国白"文化品牌为主旨，用现代创新理念创作出了许多具有现代文化语意的瓷塑作品，展示了现代陶瓷美术工作者精湛的瓷塑技艺，例如，《万世师表》《气挟风雷》《施琅将军》《一统江山》《郑和航海》《挥师收台》《圣主传经》《耶稣受难》《天地人和》《人和寿长》《世纪富翁》《鸿运旺旺》《惠女风情》《海丝弦韵》《磨杵成针》等人物作品（图9-1～图9-15），《福猪送财》《富贵临门》《高山流水》《和谐平安》《开拓辉煌》《快乐合祥》《世博和鼎》《携手共荣》《世纪骄龙》《四方吉祥》《松鹤延年》《五福临门》《和泽四海》《展翅辉煌》等瓷瓶、花卉类瓷塑工艺品（图9-16～图9-30）。

《世博和鼎》的创作，是陈仁海将陶瓷材料及其工艺与制作技术，乃至工艺合成，连同中国传统文化内涵做到极致的一件陶瓷工艺美术品，然而，它并不是"中国白"现代文化意义上的理想产品，而是陈仁海对"中国白"文化内涵探索的一次尝试。这在以技术为文化发展的当今世界，"中国白"的魅力仍然在于传统文化精神的发扬光大。从瓷质到瓷质的体现，从文化表达到文化内涵的凝聚，从包容到精华的取舍与推敲，最终豁然开朗起来。

《滴水穿石》是一件摆脱复杂工艺及其矛盾纠结的作品，创作者在经过长时间的复杂工艺探索后，最终茅塞顿开：它以优良的材料为物质载体，以精湛的工艺技术为手段，塑造了简洁的造型与富有茶文化功能及其文化语义的现代生活日用品。这是根源于现代设计理念，并结合传统陶瓷工艺技术于一体的陶瓷工艺美术制作理念，旨在回归陶瓷材质最原始文化功能及其语义，目的是为了开辟一条不同凡响的发展"中国白"陶瓷文化内涵的道路。创作者尽管立意十分传统，但是，其文化意义却十分绵长、悠远，隐喻着打造"中国白"陶瓷文化品牌，还需要以"滴水"的精神进行艰苦卓绝的探索与磨砺，方能达到"石穿"的结果。

陈仁海认为，竭力打造具有世界文化潮流及其水准的"中国白"陶瓷文化品牌，才能赢得自我，赢得世界。

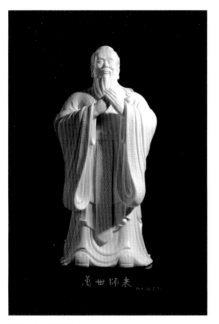

图9-1 万世师表

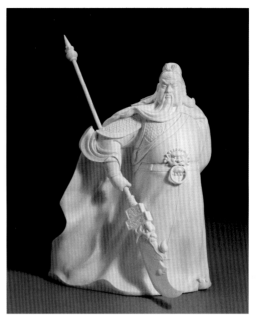

图9-2 气挟风雷

图9-3 施琅将军

图9-4 一统江山

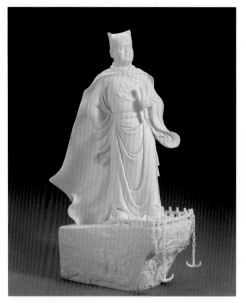

图9-5 郑和航海

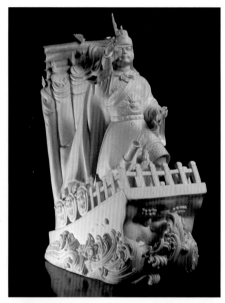

图9-6 挥师收台

图9-7 圣主传经

图9-8 耶稣受难

图9-9 天地人和

图9-10 人和寿长

图9-11 世纪富翁

图9-12 鸿运旺旺

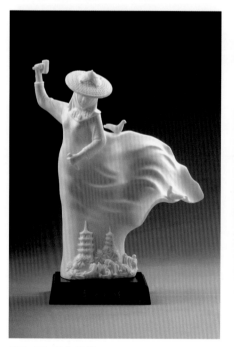

图9-13 惠女风情

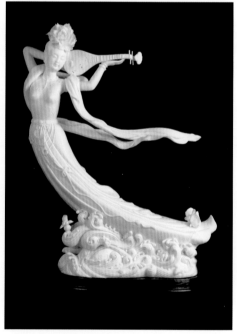

图9-14 海丝弦韵

图9-15 磨杵成针

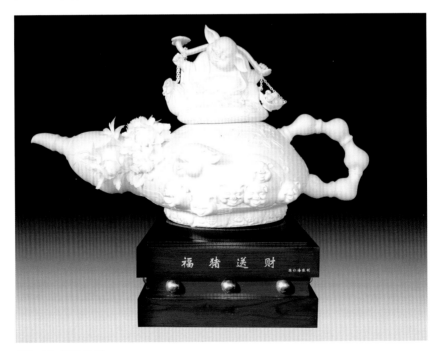

图9-16 福猪送财

图9-17 富贵临门

图9-18 高山流水

图9-19 和谐平安 （龙）

图9-20 和谐平安 （凤）

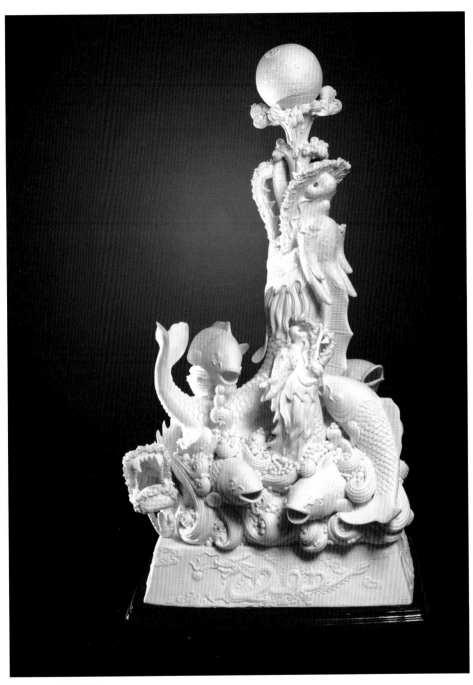

图9-21 开拓辉煌

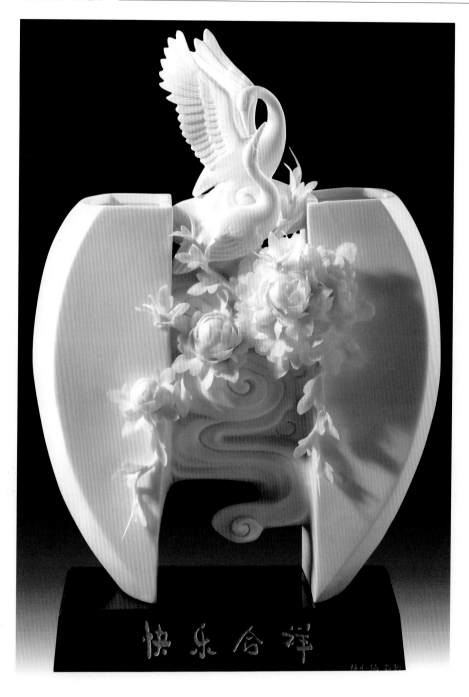

图9-22 快乐合祥

图9-23 世博和鼎

图9-24 携手共荣

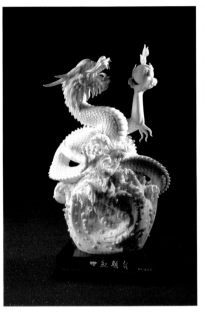

图9-25 世纪蛟龙

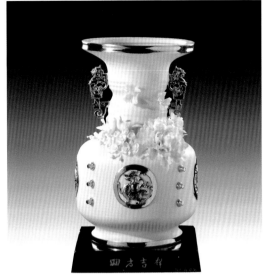

图9-26 四方吉祥 （金）

图9-27 松鹤延年

115

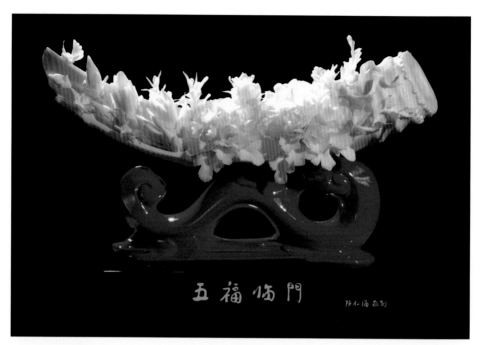

图9-28 五福临门

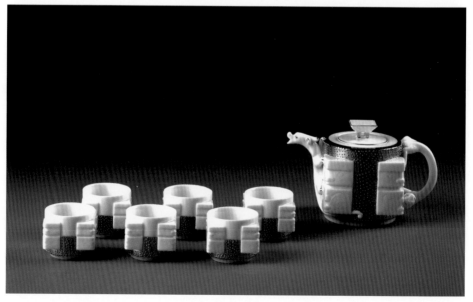

图9-29 和泽四海

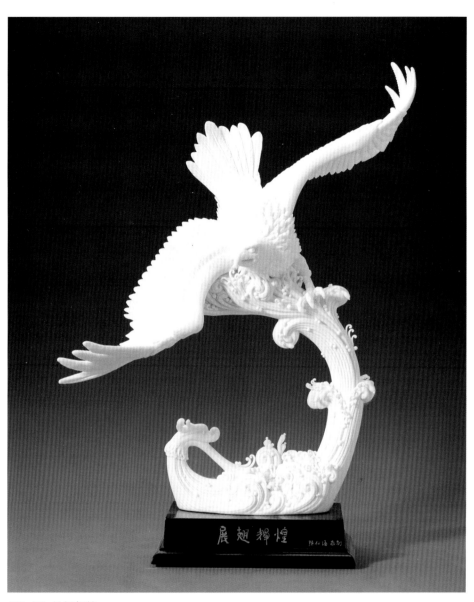

图9-30 展翅辉煌

第十专题　重塑德化工艺美术教科书的林建全及其瓷塑

　　在陶瓷文化发展史上，人们对于陶瓷文化传承，不论是对生产技术的研究，还是对产品功能的开发，乃至文化审美规范内容的拓展，基本上采用的都是总结前人和自身经验来继承与传播的，直到近代中国这种传统的教育方式由于受西方教育模式的影响才得以逐渐改变。随着社会需要的发展与教育现代化的进程，学校教育愈发成熟与完善起来，并形成了与现代社会生产及其利用相适应的运作模式，乃至运作系统，以及相对应的文化系统。这样，在近现代中国文化教育的具体运作中，就形成了传统化的中国模式与西方现代学院派并存的发展格局。

　　于是，在中国陶瓷文化教育中，大批学子投身于学院派的门下，很快学到了系统的文化知识与专业技术相结合的陶瓷文化内容。这与投入时间长、见效慢的传统文化教育相比，显然形成鲜明对比，但是，学院派教育也存在着多种不足和缺陷，它不能从实践的角度对学习者进行多次重复培训，以提高学生的动手能力。与传统工艺技术教育相比，学院派的突出特点，就是能够培养学生的理论和实际相结合的能力，发掘学生的个人智慧及其创造力。

　　这里，介绍一位学院派与传统教育结合的陶瓷工艺美术工作者——林建全，他既秉承了德化窑传统陶瓷工艺美术的思维及表现，又兼容与蓄积了现代学院派造型艺术的精髓，成为现代德化陶瓷工艺美术界典型的、富有创造性的瓷塑艺人。

　　林建全，景德镇陶瓷学院美术系雕塑专业毕业，归宿故里从事陶瓷生产及陶瓷文化建设。随着阅历的不断积累，林健全将德化白瓷瓷塑工艺进行了质的提升，这不仅包括材料及其工艺，尤其是制作工艺与烧成工艺更加精进。林建全撇开德化白瓷瓷塑传统上所摄取的以佛教、道教、神话故事等文化内容为题材的属于区域主流文化的传统工艺美术表现内容，而以塑造马的形象与展现马的精神为主要文化内涵，并竭力弘扬"龙马精神"。他将马视作艺术创作的题材，在认识马的生活习性、解读马的特性、塑造马的形象与诠释马的精神中，与马拉近距离。走进林建全的日常生活，可以谙熟，他一

天的绝大多数时光，都是在与马的对话中度过的。旨在围绕中国历史文化题材，即"马上安天下，马下治天下"，进而塑造马的造型形象，开辟了德化陶瓷工艺美术在表现内容上的另一条创作之路。

这里主要展示的是他所塑造的各种英姿的马造型的瓷塑作品，他的"林氏马"在德化现代白瓷瓷塑中具有独特的地位。不论是从材料到其工艺，还是从创意到造型技术和技巧上，"林氏马"皆以独特之风彰显现代工艺美术创作的生命力。

【作品赏析】

林建全在沿着德化传统瓷塑之路行走的过程中，偶得一个古老与新鲜的文化主题，即龙马精神。于是，他用瓷作为媒介临摹和仿制东汉时期青铜雕塑《马踏飞燕》，开始了他对马的造型形象的塑造与研究，这也是他从事瓷塑生涯迈出的极其重要的

林建全工作照

一步。当然，临摹与仿制绝非陶瓷工艺美术的真正文化意义，故此，林建全进入对马的生活及其习性的研究中，经过多年坚持不懈的努力与坚忍不拔的探索，他终于成功了。他将马的造型形象与德化陶瓷瓷塑文化有机地结合起来，成就了德化"林氏马"的陶瓷文化品牌。从《马踏飞燕》的模拟到《蓄势待发》《崛起》《志在千里》《奔驰》《万马奔腾》《气势磅礴》《勇往直前》《马到成功》等一系列马的主题形象的塑造，阐释和再现了"龙马精神"（图10-1～图10-25）。

对于个体马的塑造实际上还容易得多，群马的塑造就更加具有文化意蕴了。

《温馨》是林建全塑造群马的开始制作，他以简约的文化理念塑造了亲密相连的三匹马，借喻马来展示"家"的亲情关系。

《万马奔腾》更是一个具有重大文化意义的创作，它体现了中华民族的经济发展如"万马奔腾"般奋勇向前，它蕴含了中华民族数千年来自强不息、绵延不绝的奋斗精神。创作者利用《万马奔腾》这一群像塑造，展示不一般的文化内涵，可谓立意深刻，高瞻远瞩。

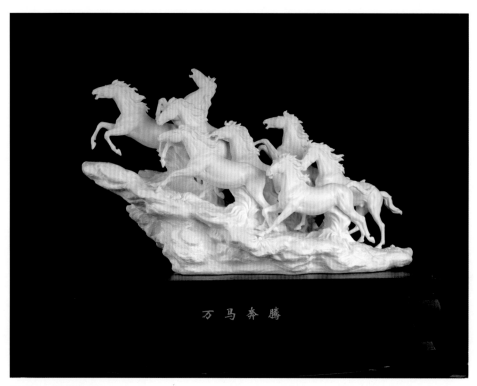

图10-1 万马奔腾

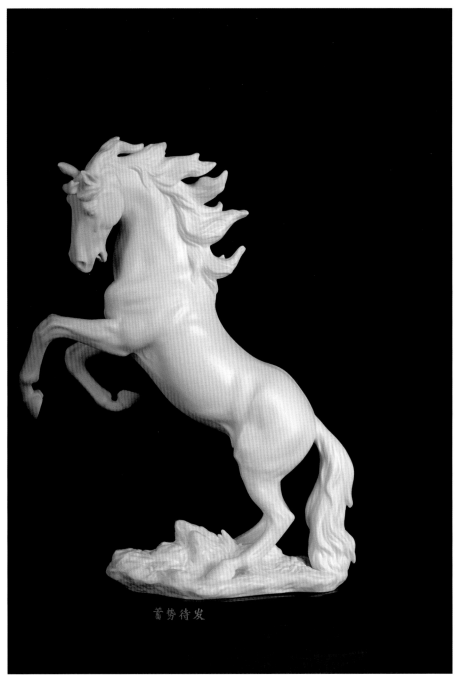

蓄势待发

图10-2 蓄势待发

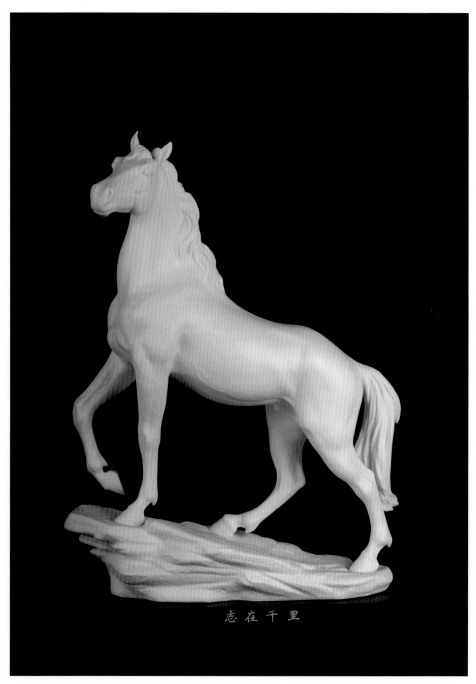

志在千里

图10-3 志在千里

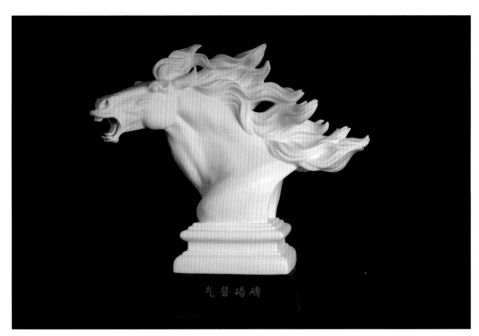

图10-4 气势磅礴

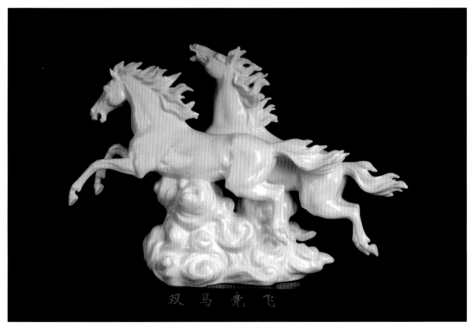

图10-5 双马竞飞

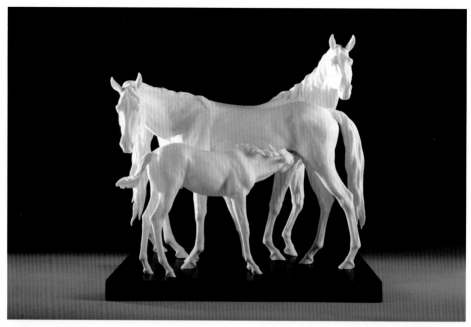

图10-6 温馨

图10-7 雄姿

图10-8 腾达

图10-9 锐不可当

图10-10 一鸣惊人

图10-11 致远

图10-12 精神焕发

图10-13 踌躇满志

图10-14 信步

图10-15 英姿

图10—16 勇往直前

图10—17 奔驰

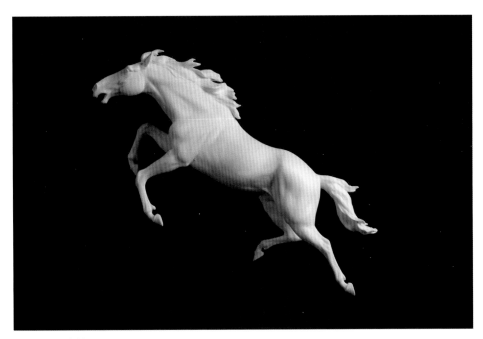

图10—18 冲刺

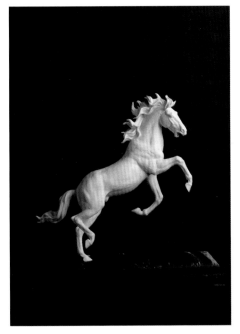

图10—19 锦绣前程

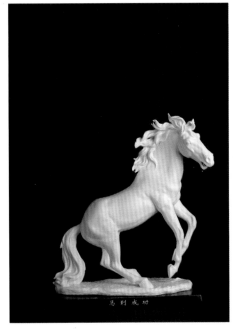

图10—20 马到成功

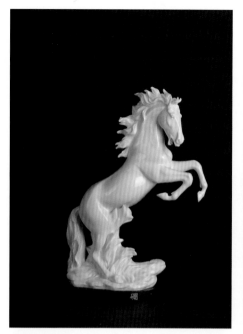

图10-21 硼

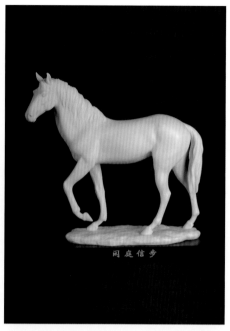

图10-22 闲庭信步

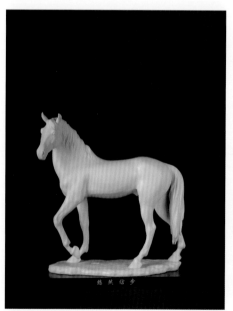

图10-23 悠然信步

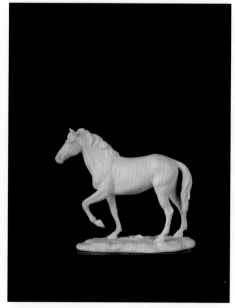

图10-24 蹓跶

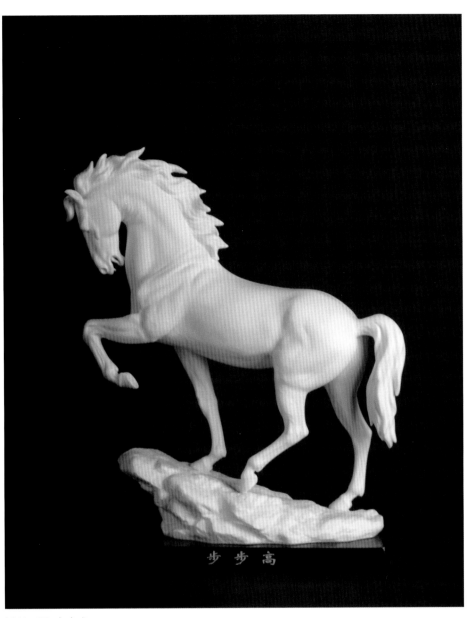

步步高

图10-25 步步高

第十一专题 应时空变化而就的赖双安及其瓷塑

任何事物的存在都是以时间和空间为方式的，往往以时间的一瞬与历史的永恒来对比事物的持续时间，以事物占有空间的无穷大与无穷小来解说事物的大小与多寡。对于文化的创造性成果，即文明而言，它将永恒地盘桓在人们的生活中，特别是艺术创造更是如此，它存在的精彩之处，在于它处在有效空间中的永恒性，——它旨在持续携带人的精神并使之不灭，将创造视为不可缺少的生命活力。就陶瓷的文化价值而言，它持续存在了近万年的历史，承载了无与伦比的历史文化内容，并且直到现在依然成为传播文化的重要媒介之一。在现代陶瓷文化继承与创造中，不论是民间的工艺美术，还是学院派的陶瓷艺术，都将在现代文化实践中得到进一步检验，它以适合时代文化的需要而存在并得到发展。

在此，从陶瓷文化教育的一个侧面，来诠释一下时下德化陶瓷工艺美术因时空变化的缩影。来自于现代学校教育所形成的工艺美术及其设计制作思想，参与制作德化陶瓷产品并进行经销产品，是一种文化力量，尽管它不能成为主导德化陶瓷工艺美术发展的主流，在现代市场经济社会中也不占主导地位，但是，它在某种程度上极大地影响了德化陶瓷工艺美术发展的趋势，或者说，它是德化陶瓷工艺美术表现的重要形式之一。

事实上，学院派教育的勃兴不仅为传统陶瓷文化注入了新鲜血液，而且，为传统陶瓷文化的发展与丰富增添了动力，那就是活跃在陶瓷文化领域中的教育工作者，他们既肩负着教学任务，又承担着科学研究的任务，同时，还设身处地地进行着各种有关陶瓷文化的创造。在此，介绍一位来自学院派的陶瓷工艺美术创作者，并对之的创作进行评述。

赖双安，1971年出生于福建省德化县，1991年毕业于集美大学艺术学院艺术系，任教于泉州工艺美术职业学院（原德化陶瓷职业技术学院）副教授，陶瓷艺术系雕塑艺术设计教研室主任。高级工艺美术师，德化县博友陶瓷艺术有限公司艺术总监，中国工艺美术学会会员，福建省陶瓷行业协会理事。获"福建省工艺美术大师""福建省陶瓷艺术大师""重建汶川爱心大

师"等荣誉称号。

赖双安从小生活在具有陶瓷工艺美术优良传统文化环境中耳濡目染，这不仅改变了他的求学生涯，而且改变了他的人生轨迹。他大学毕业后，即到德化陶瓷职业中专任教，他在边教学、边研究、边实践中不断提高自身对陶瓷工艺美术的认识和理解，为日后从事陶瓷工艺美术创作做着积极的准备。在德化陶瓷工艺美术生产制作与经营环境中，原本就已经异常激烈了，这对于一个初出茅庐的青年陶瓷工艺美术工作者而言，既有压力，又富有挑战。吃苦耐劳的赖双安在德化陶瓷职业中专学校参与教学的日子里，与学生打成一片，他既是学生的引路人和指导者，又是陶瓷工艺美术创作的研习者。从陶瓷工艺

赖双安

基础研究到造型形象的思考，经过日积月累，使之大有长进。"有心种花花不开，无意插柳绿成荫。"在激烈竞争的市场经济社会中，原本无心种花的他，是本着"得之淡然，失之坦然"的座右铭来对待生活历练的，然而，他却得到了不菲的收获。

【作品赏析】

赖双安一直坚持以传统题材为中心内容进行瓷塑创作，这主要表现在他涉及德化白瓷瓷塑众多的作品中，诸如《老子出关》《威武神勇》等作品（图11-1、图11-2），均是对中国传统文化内涵的解读。与众不同的是他仍然坚持着这样的一条创意与表达之路，在同行的其他人倾心佛教文化解读时，赖双安却始终坚持着自己的执着：他将传统祈福的文化内容及其寓意进行了多种多样的阐释，诸如《福满乾坤》《事事如意》《幸福满满》《欢喜就好》《皆大欢喜》《引福归堂》《招财进宝》《富贵有余》《逍遥自在》等（图11-3~图11-11）。

在对妇女、儿童系列内容的阐释、文化创意及瓷塑表达中，他坚持着既有跨越又贯通一脉的创作理念：塑造了人们向往美好的生活，期盼和平、

和谐、幸福、美满，如《憧憬》《报春》《小背篓》《赶海》《仲夏之夜》《梦幻》等作品（图11-12~图11-17），每一件作品看似独立，然而，细细品来，这些作品与"事事如意""福满乾坤""富贵有余""招财进宝""幸福满满""引福归堂"等内容紧密联系在一起，均是对追求生活幸福美满的主题的塑造。尤其《憧憬》是一件颇具现代内容与审美规范的瓷塑作品，创作者利用一个微小的造型空间却道出了一个大千世界。

赖双安的瓷塑作品不仅涉猎传统文化题材及地域文化题材，还进行其他瓷塑工艺制品的创作，如《双龙飞虎瓶》《龙凤瓶》《双螭文案》等（图11-18~图11-22），这些作品均体现了他创意思维的宽泛和造型的变化，从传统表现形式中解脱出来，迈进创意尝试的新阶段。

图11-1 老子出关

图11-2 威武神勇

图11-3 福满乾坤

图11-4 事事如意

图11-5 幸福满满

图11-6 欢喜就好

图11-7 皆大欢喜

图11-8 引福归堂

图11-9 招财进宝

图11-10 富贵有余

图11—11 逍遥自在

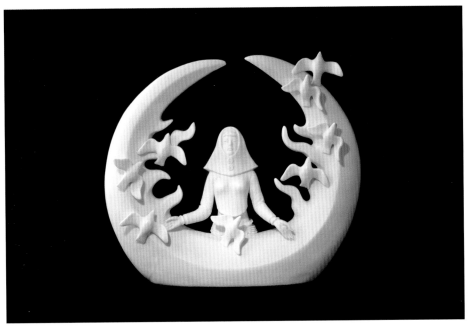

图11—12 憧憬

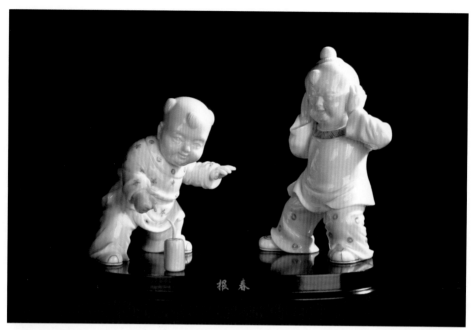

图11—13 报春

图11—14 小背篓

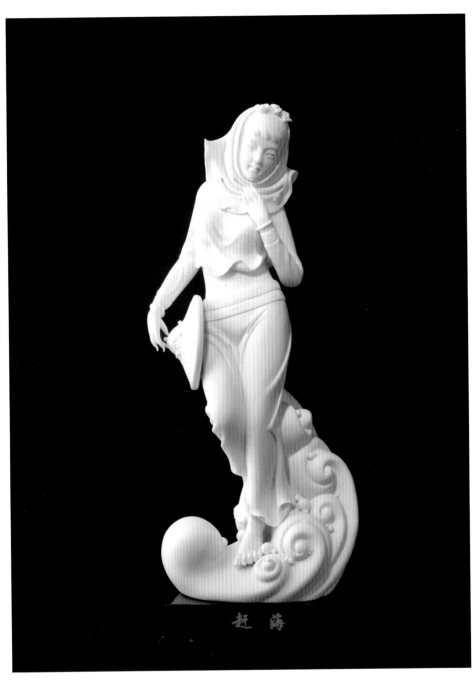

图11—15 赶海

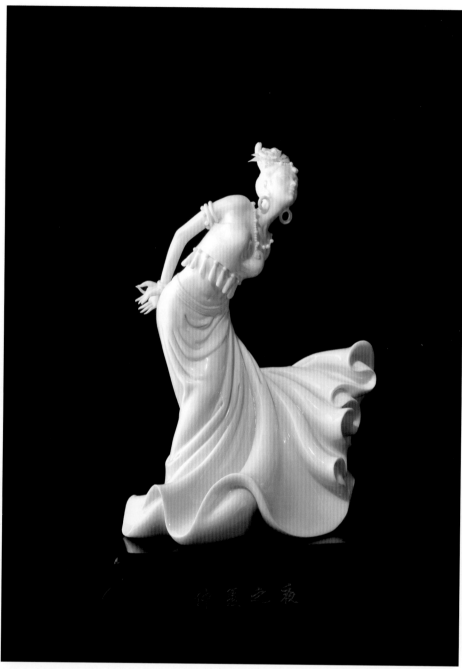

图11-16 仲夏之夜

图11-17 梦幻

图11-18 夔龙瓶

图11-19 双龙飞虎瓶

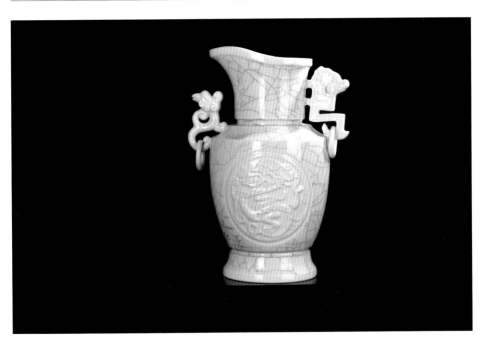

图11-20 龙凤瓶

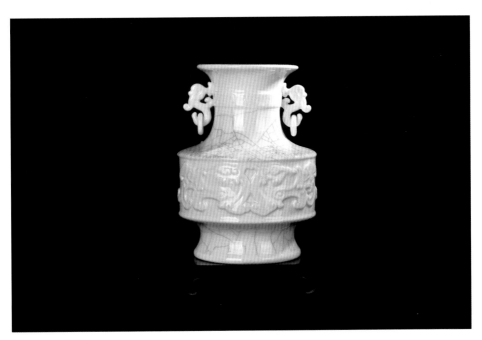

图11-21 无题

图11-22 双螭文案

第十二专题　重思慎意的周金田及其瓷塑

"学而不思则罔，思而不学则殆。"对于文化创造而言，更是如此，只有不断地思考并创造，才能保持自身生命的活力，才能使文化具有灵动的生命。艺术创造是富有激情与活力的人的意识及其行为方式的展示，与传统的人物造型形象相比，现代德化白瓷瓷塑以打破旧式建构方式，抛弃程式化的思维及表现形式，展示了个性意识思维自由表现的特性，这从根本上扭转了文化单一性，进而丰富了陶瓷文化的内涵建设。

陶瓷文化也与其他文化一样与时推移，并不断吸取其他文化来丰富自身。来自于现代学校教育所形成的工艺美术及其设计制作思想，在参与德化陶瓷产品设计制作中，也形成了一股文化力量，尽管它不能成为主导德化陶瓷工艺美术发展主流地位，但它在某种程度上却影响了德化陶瓷工艺美术发展的趋势，或者说，它也是德化陶瓷工艺美术表现的重要形式之一。然而，同样来自于现代学校教育因素主导并影响的陶瓷文化表达，也因个人文化素养的不同，在陶瓷文化表达上具有鲜明的个性特色。在此，我们再来介绍一位来自学院派的陶瓷工艺美术创作者，通过他的成长历程、作品创作以及作品风格品赏，可以看到陶瓷工艺美术发展的点滴。

周金田工作照

周金田，1969年出生于福建省德化县，现任教于泉州工艺美术职业学院（原德化陶瓷职业技术学院），副教授，工艺美术系系主任助理，福建省高级工艺美术师，福建省陶瓷艺术大师，中国工艺美术学会会员，福建省陶瓷专业委员会会员。创作的《风华国乐》《自在观音》《报平安》《锦绣前程》等多件作品在全国各类比赛中获奖。《世博华

鼎》《博宝》等作品参加"2010年上海世博会——中华艺术国家大师艺术珍品荟展"。

现代意识思维越来越趋向多方向与反方向的思想表达，尤其从结果的假设推导到实现结果路径的思维，促进了结果的多样化。例如，在瓷塑作品《皇权霸业》中，创作思维可以朝多元化的思维上靠拢，并且，促进审美也朝着多层次的方向转化。实际上，早已在文化发展的进程中，这种意识思维就出现了，例如，对于观音题材的选择，他原本是菩萨合乎信仰者的演绎，反过来，人们可以根据心理，即信仰的需要演绎出"求子""祈福""望富"等主题，进而创造了诸多的观音形象。仅仅不同的是，现代意识思维考虑得更加深刻、复杂，甚至更加全面。例如，现代瓷塑作品《隐形战神》就是一个很好的例证，它从动物联想到人类，从凶残联想到善意，进而联想到和平，——实现和平的途径，是强大威慑，只有这种隐形的威慑力才是维护和平的坚强后盾。试想，这种思维与宗教徒的虔诚祈祷相比，鲜明地具有实际功效，不论如何思考，它都更加实际。总而言之，现代意识思维远远超出了历史上任何时期的表现，展示了人们思维空间的扩散性。

【作品赏析】

在德化陶瓷工艺美术界，人们创作的工艺美术作品，就思维而言，已经不是零散的审美情感外泄，而是对于题材及其文化主题的深度思考，进而表现为完整的创作意识思维表达，这是现代工艺美术创作出现的一个显著特征。当然，作为陶瓷工艺美术创作思维的完整表达，历史与现实相结合的文化成果，更成为一个主要的表现形式。

中国陶瓷工艺美术取材于传统文化，早已成为一种定式，其中，佛教文化、道教文化、儒家文化以及历史人物等方面的内容都是陶瓷工作者喜欢表现的题材，周金田在这些题材上也进行了一些尝试，如《持经观音》《滴水观音》《披坐观音》《坐蒲观音》《祥云观音》《自在观音》《如来》《开怀弥勒》《托珠弥勒》《童子戏弥勒》《达摩》《李白》《昭君出塞》等（图12-1～图12-13）。

《皇权霸业》（图12-14）是以中国古代帝王思想为主题创作的一尊具有现代审美特征的瓷塑，从历史文化意义上诠释：中华民族的大一统就是这种皇权霸业的不断延续，从"秦皇汉武"到"唐宗宋祖"，从成吉思汗到康熙大帝等，大凡富有"皇权霸业"出现的时代，中国历史就会辉煌灿烂，而恰

恰与之相悖的，是皇权衰落，封建国家就会式微。故此，创作者以"皇权霸业"为主题，塑造了一个盛世时代的帝王形象。

周金田创作的《侍女》系列（图12-15~图12-18），《暮归》系列（图12-19~图12-21）、《风华国乐》系列（图12-22~图12-25）均是以女性形象来塑造的，很好地反映了女性在社会文化中的生活情景。他还塑造了具有祈福与吉祥、安定与幸福等语意的工艺美术作品，如《快》《牛势冲天》《双鹿献寿》《丹凤朝阳》《鼎盛辉煌》等作品，体现了其思维表达的完整体系（图12-26~图12-30）。

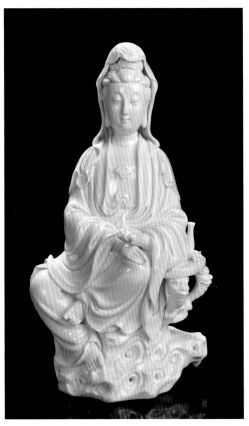

图12-1 持经观音

图12-2 滴水观音

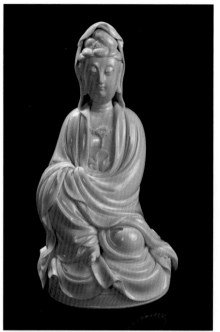

图12-3 披坐观音

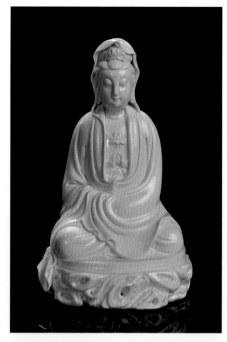

图12-4 坐蒲观音

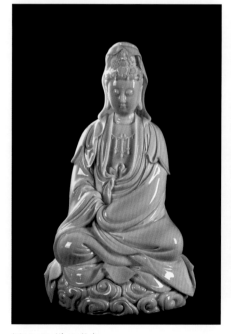

图12-5 祥云观音

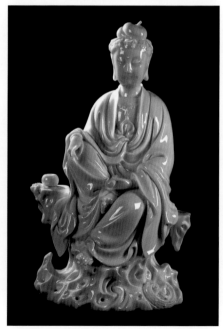

图12-6 自在观音

图12-7 如来

图12-8 开怀弥勒

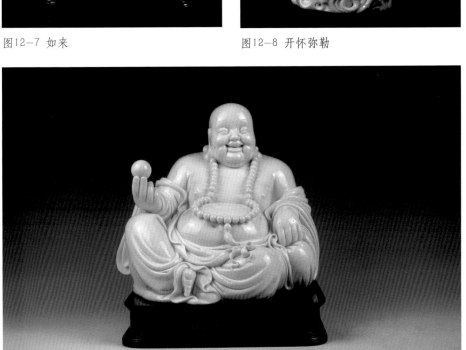

图12-9 托珠弥勒

图12-10 童子戏弥勒

图12-11 达摩

图12-12 李白

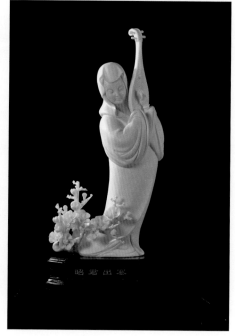

图12-13 昭君出塞

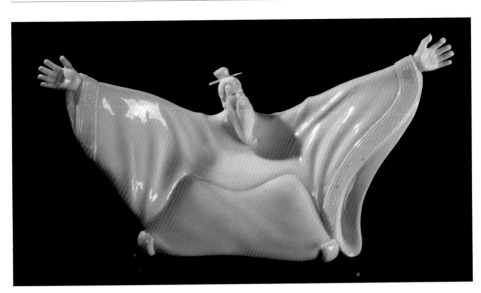

图12-14 皇权霸业

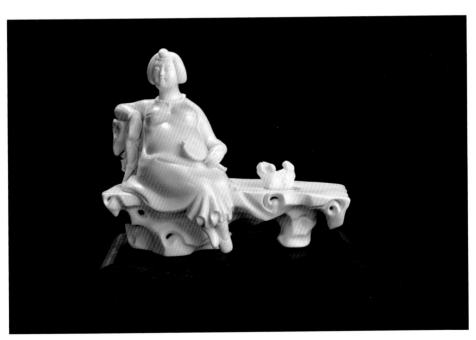

图12-15 侍女1

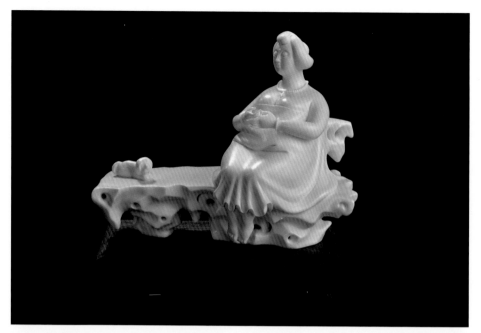

图12-16 侍女2

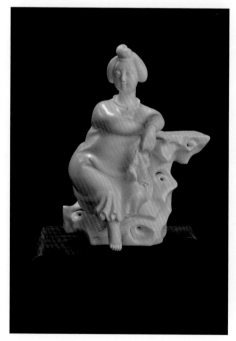

图12-17 侍女3

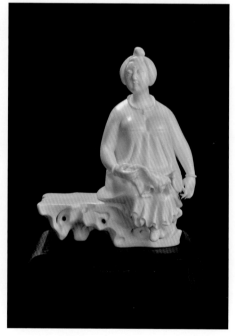

图12-18 侍女4

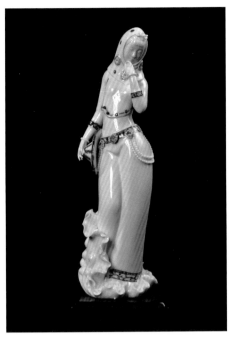

图12-19 暮归1

图12-20 暮归2

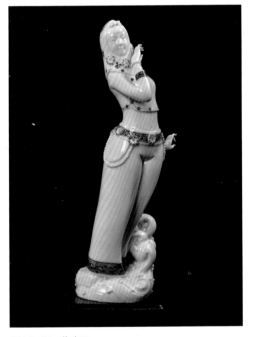

图12-21 暮归3

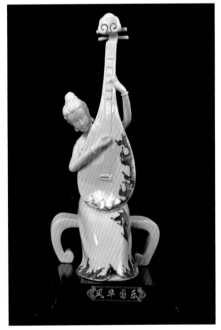

图12-22 风华国乐2

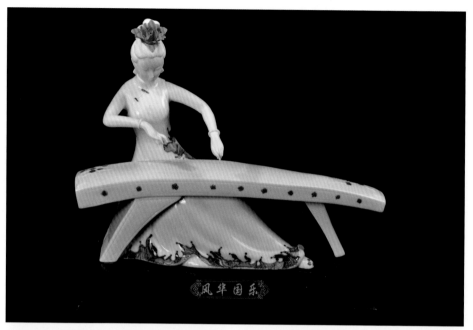

图12-23 风华国乐1

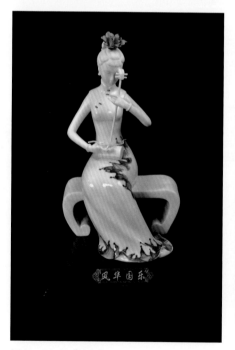

图12-24 风华国乐3

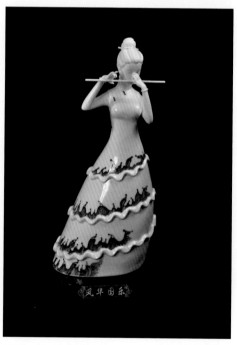

图12-25 风华国乐4

图12-26 快

图12-27 牛势冲天

图12-28 双鹿献寿

图12-29 丹凤朝阳

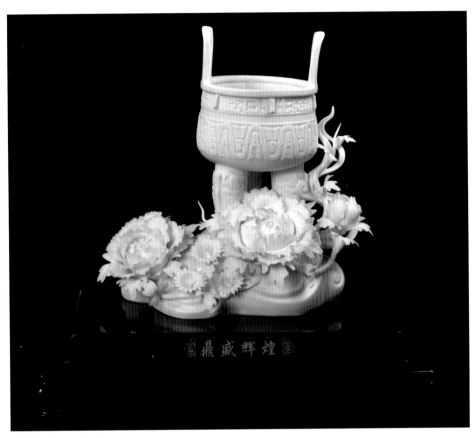

图12-30 鼎盛辉煌

第十三专题　舒心快意的张南章及其瓷塑

在文化活动中，不论是体力消耗，还是精力耗损，对于积极参与者而言，均具有特殊的文化意义。每当一个人持着一种积极与乐观的态度来参与一种文化活动，或以继承的方式进行，或以创造的方式进行，不论是体力，还是精力的耗损，都具有积极的意义。

作为陶瓷文化教育工作者，具有开创性的思维及其表现是至关重要的，这需要从宽广的视野来看待陶瓷文化的发展，用辨析和诠释的方式来解决陶瓷文化发展的问题。本文介绍的张南章大学毕业后长期从事陶瓷文化教育工作，最为主要的是，他参与德化陶瓷文化教育发展之领导工作（层任德化陶瓷职业中专学校校长），为陶瓷职业教育在德化的发展做出了积极贡献。先任泉州工艺美术职业学院工艺美术系主任，他在做好本职工作的基础上，积极投入大量精力研究陶瓷工艺美术，并参与设计与创作。可以说，这是他职业生涯的重要转折点。

张南章，1963年出生于福建省德化县，泉州工艺美术职业学院（原德化陶瓷职业技术学院）陶瓷艺术系主任、副教授，高级工艺美术师，福建省陶瓷艺术大师，福建省美术家协会会员，第九届全国陶瓷艺术与设计创新评比评委，首届泉州市工艺美术大师评审评委，中国陶瓷工业协会理事，福建省工艺美术学会常务理事，中国工艺美术协会美术陶瓷分会理事，福建省工艺美术学会常务理事，福建省工艺美术学会陶瓷艺术专业委员会副主任、

张南章工作照

秘书长，福建省工艺美术学会雕塑专业委员会常务理事，厦门市美术家协会雕塑委员会副主任，德化县陶瓷教育研究会会长，德化县陶瓷文化研究会副会长、秘书长，德化现代陶艺家协会副主席、秘书长。

【作品赏析】

张南章在多年的教学实践中不断地挑战自己，创作出的作品既有传统题材的，也有许多现实题材的，如《慈悲》《无法救赎》《相》《觉悟》《使命》《圆融》《"中国梦"之根》《张仲景》《一代天骄》《王者归来》《浩然正气》《难得糊涂》《等待》《出水芙蓉》《和谐》《砸》等瓷塑作品（图13-1～图13-17）。

《"中国梦"之根》系列作品是创作者紧扣时代文化主题，揭示了中华民族伟大复兴得以实现中国人梦想的根基。这个题材是创作者从两个重要的历史人物入手进行发人深省的思考。在中国春秋时期，力主建立社会新秩序的两个思想家，即老子和孔子成为中华民族历史文化的两位哲人，创作者将老子和孔子的思想核心融合在一起，塑造了一个主题：希望中华民族成为文明昌盛的民族，其立意深邃、寓意久远，给人以无限的想象空间（图13-10）。

帝王及帝王思想已经离现代中国人而去，然而，帝王的精神及其所建构的秩序感，是值得回味的。张南章创作的帝王系列的作品，如《千古一帝》《王者归来》《一代天骄》等，以封建帝王的业绩为内容，塑造了王者思想。历史上，秦始皇、成吉思汗等之所以能够建立千秋伟业，是因为他们综合应用了当时丰富的文化思想，才得以实现自身的理想，才得以成就中国历史的辉煌业绩。作者借用王者思想来进行歌颂，实际上就是希望中华民族能够兼收并蓄，以中华民族伟大复兴之梦想的实现，来兑现对广大人民的庄严承诺（图13-7～图13-9）。

然而，任何事情变为现实都是有条件的。正因为如此，创作者在创意思维的外泄中流露出极为矛盾的心理，这是《砸》（图13-17）之所以诞生的根源。的确，创作者生活在电脑充斥的大环境中，有一种矛盾与尴尬交织心情的反映，希望将电脑清除出自己，乃至他人的生活、学习和工作环境，但是，在信息化时代，没有电脑就等于是瞎子、聋子，就会一无所知。故此，作者的内心世界充满着矛盾的纠结、尴尬的表现。然而，作者对生活仍然充满激情和希望。

在现代白瓷瓷塑《等待》系列作品的创作中（图13-15），创作者借题发

挥，述说了等待的东西及其企图实现后的结果：人总是在生活的分离中等待着亲近与团聚，在痛苦的煎熬中等待着快乐和愉悦，在孤独的折磨中等待着关爱与普爱，在衰落的挣扎中等待着繁荣与昌盛，在落后的滑坡中等待着上升与进步。总之，等待是备受煎熬的精神期待，它或者是一场梦，或者就是一场游戏，然而，不论它是梦，还是游戏，只要有耐心，并坚持等待，才能有良好的结果。

　　总而言之，创作者将写文化、写精神、写情感与现实生活结合起来，在推演文化脉络中寻找一种自我情感的流露。

图13-1 无法救赎

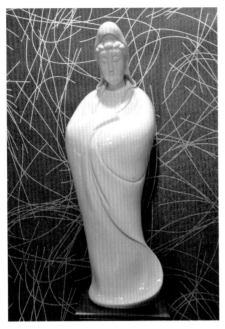

图13-2 慈悲

图13-3 相

图13-4-1 觉悟1

图13-4-2 觉悟2

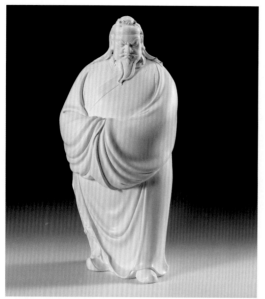

图13-5 浩然之气

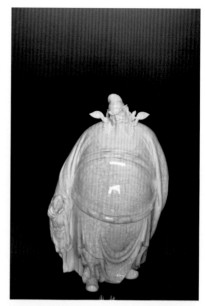

图13-6-1 使命1

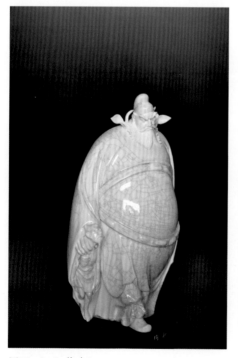

图13-6-2 使命2

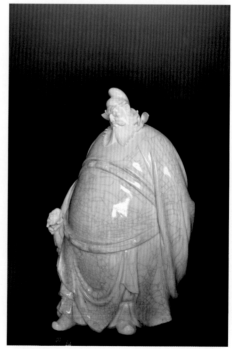

图13-6-3 使命3

图13-7 王者归来

图13-8 千古一帝

图13-9-1 一代天骄

图13-9-2 一代天骄

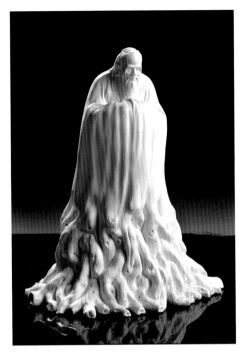

图13-10-1 "中国梦"之根系列 （孔子）

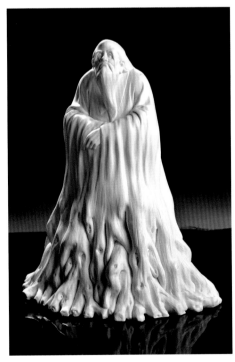

图13-10-2 "中国梦"之根系列 （老子）

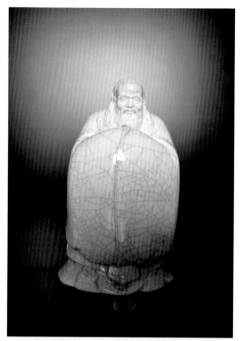

图13-11 圆融

图13-12 难得糊涂

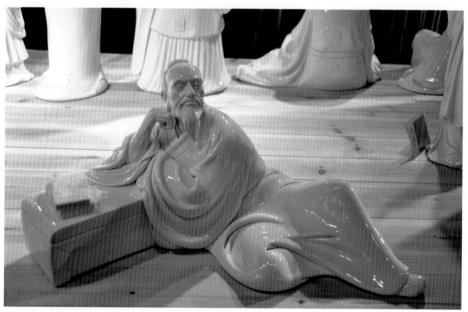

图13-13 张仲景

图13-14 出水芙蓉

图13-15-1 等待1

图13-15-2 等待2

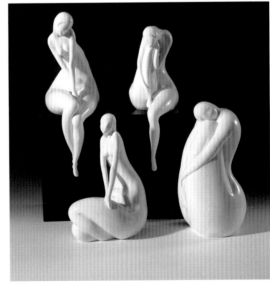

图13-15-3 等待 （系列）

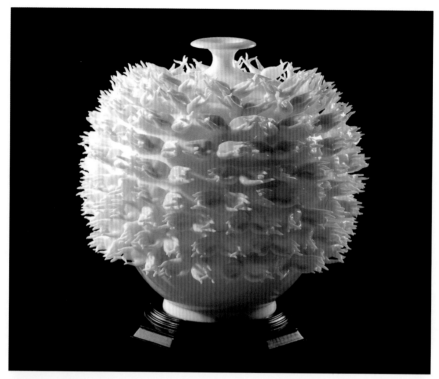

图13—16 和谐

图13—17 砸

第十四专题　亦工亦艺的张昶林及其瓷塑

在德化传统陶瓷工艺美术表达中，无论是题材及主题，还是表现形式及特征风格，均形成了一定模式，这种程式化的工艺美术制作，实际上对文化的发展起着极大的束缚作用，甚至成为窠臼。能够在工艺美术创作中击破这个窠臼，走出属于自己的新路，这不仅仅是个人毅力与勇气的彰显，更多的是对于传统文化内涵的新解。

张昶林，1977年出生于江西景德镇，1999年毕业于景德镇陶瓷学院美术系，陶瓷艺术设计专业。长期在福建德化从事陶瓷工艺美术创作，在创作实践中逐步确立了自己的个性风格——他摒弃了德化传统瓷塑多以线描的形式来表现造型形象，而积极推崇学院派雕塑的造型特征，将德化陶瓷工艺美术在传统工艺基础上推进了一步，尤其在颜色釉的应用及表现方面颇具个性风格，这就从根本上打破了德化传统瓷塑以单色表现的局限。从某种意义上说，张昶林是以学院派风格表现德化传统瓷塑的主要代表之一。

【作品赏析】

张昶林利用学院派雕塑的造型手法，塑造了许多德化传统题材的瓷塑作品，如《如来佛祖》《老子》《达摩》《财神爷》等作品。他一面是对传统文化难以言状的精细解读，一面又是对回归传统文化渴望的大声疾呼，不论如何，创作者推出《太白醉酒》《俞伯牙》《知音》《苏武牧羊》等都是地地道道的现时心声外泄，是歌颂与褒奖，是钦佩与敬仰，无论怎样，其中的魂魄依然是时代的主流，只要需要，就会有人慷慨献出（图14-1~图14-6）。

张昶林工作照

作品《夜上海》系列和《十里秦淮情》系列取材于两个历史背景中的几乎是相同的事件，一个是发生在大上海这样的社会文化生活环境中；另一个是发生在古金陵的文化生活写真。不禁使人想起："商女不知亡国恨，隔江犹唱后庭花。"

《夜上海》所表现的社会文化生活是围绕商业文化展开的夜生活，那种纸醉金迷的生活包含了两个文化阶层的人们的生活，可以是有钱者消费的生活，可以是平民的卖唱生

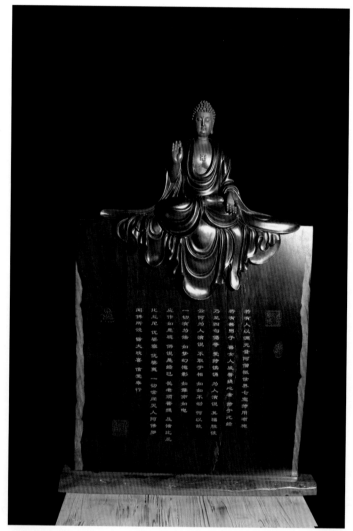

图14-1 如来佛祖

活。而《十里秦淮情》又寄托着创作者的何等情怀？是纸醉金迷，还是含羞卖唱？岁月尽管在变迁，但是，流逝的是时间，而不变的是那些陈年旧俗：当年大唐帝国某个阶层的妇女之命运，在历史上不断地重演。这究竟是民族文化的精髓，还是民族文化的糟粕，乃至弱者的命运就该如此！创作者用《大唐伎乐》系列作品，说明了所谓盛世文化的困窘、难耐、尴尬，乃至悲哀（图14-7～图14-14）。

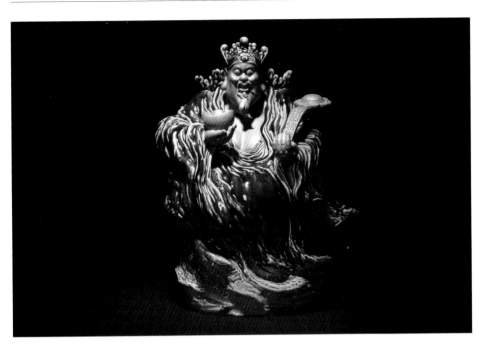

图14-2 财神爷

图14-3 太白醉酒

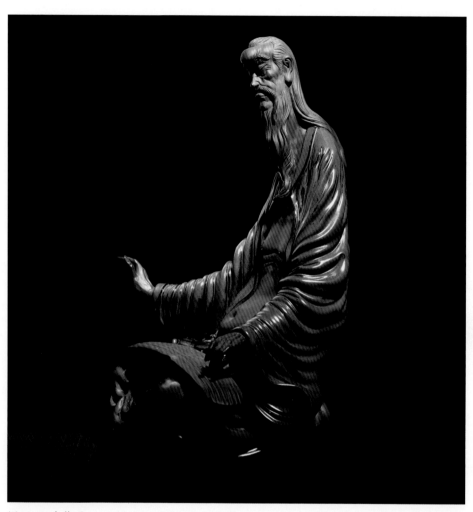

图14-4 俞伯牙

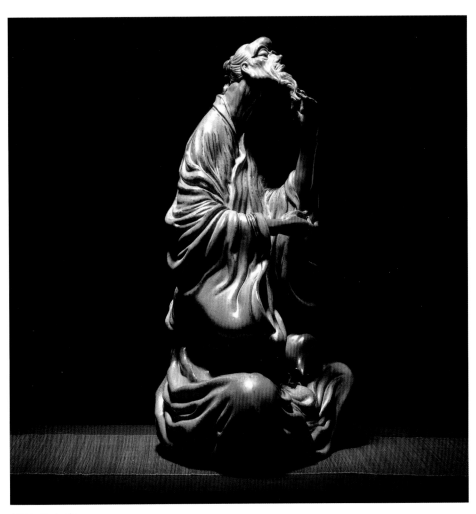

图14—5 知音

图14-6 苏武牧羊

图14-7 大唐乐伎·箜篌

图14-8 大唐乐伎·古筝

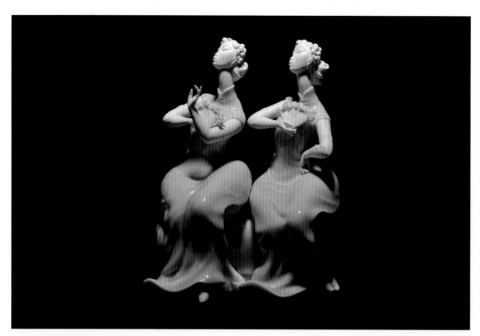

图14-9 夜上海——舞女

图14-10 夜上海——歌女

图14-11 夜上海——小提琴

图14-12 夜上海——萨克斯

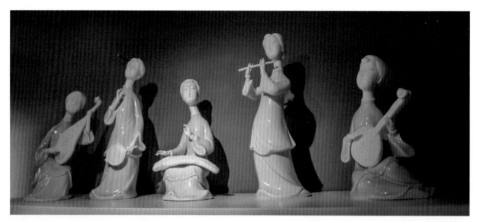

图14—13 十里秦淮情

图14—14 醉卧牡丹圃

结束语

通过对德化陶瓷产区不同时代与具有不同经历的陶瓷工艺美术工作者及其业绩的研究，得出如下结论：

第一，德化陶瓷工艺美术具有历史的延续性及时代的创造性，经过千余年的发展，屡经变化，才使其文化延续至今。不论继承与创新都可以说明，它具有历史文脉主义特征及不断变化的特征。

第二，德化陶瓷工艺美术随时空的变化而变化，并彰显着时代独特的文化魅力。唐代，德化窑开始生产陶器、青瓷器等陶瓷造物，移民们在征服自然环境使之成为可以生产和生活的人文环境的过程中，不仅利用自身制作陶瓷的工艺，并且还吸收了江南青瓷制作工艺，进而奠定了德化窑初步发展的基础。

五代十国时期，尤其两宋以来，德化窑制瓷工艺有了巨大进步，它生产属于江南代表性瓷系的青白瓷，并大批量外销。

元、明时代，尤其明代外贸范围更加扩大，与此同时，德化窑白瓷生产工艺成熟，开始创作、生产及制作以佛教、道教、神仙等宗教人物为题材的产品。这是为了迎合当时宗教信仰世俗化的需要。该类型产品不仅有很好的市场，而且还转变了德化窑瓷器的文化内涵。

清代，为了适应青花瓷大量出口的需要，德化窑以生产青花瓷为主。这是商品经济主导下按照市场规律运作的必然结果。

第三，德化陶瓷工艺美术所具有的鲜明的时代文化特征，是由于人们生产和生活方式决定的。德化窑陶瓷工艺美术具有十分鲜明的时代文化特色，其主导思想就是紧跟时代文化的潮流，按照市场进行生产与经营。尤其现代多元化文化背景与市场经济相结合直接主导着德化陶瓷工艺美术创作与生产主体，将其牢牢捆绑在市场经济的战车上。有关这一点，我们通过上述论述，已经是不言而喻的事实了。

但是，在陶瓷文化发展史上，更多的是陶瓷文化创意主体，即工艺美术创造主体创造出属于陶瓷文化范畴的新文化功能。例如，明代德化窑瓷工利

用白瓷表达佛教、道教及神仙信仰等宗教文化，不仅赢得了受众，而且，还因受众的扩大，促使市场的扩大，既改变了人们的生活观念，又改变了人们的信仰。故此，陶瓷工艺美术重在文化创意，而不是一味地迎合市场。它是通过适合市场的需要进行创造，而不是迎合观众进行模仿。

第四，德化陶瓷工艺美术逐渐走向表现个性化情感的方向上。随着多种文化因素的渗透与积极参与，德化陶瓷工艺美术正在悄然地发生变化，那就是陶瓷工艺美术创造主体深刻地意识到个性化将会具有更加广阔的发展前景。它是以创作者情感外泄为特征，显示了时代文化的主流。

第五，德化陶瓷工艺美术在现代形成了以完整的思维定势及属于个人创作意识体系的表达。从历史上看，任何一个工艺美术文化只要形成，就会以一个特定模式进行运作，并在长时期内保持这种定式，这便是工艺美术在动态中求得静态发展的一个显著性特色。在德化窑，以明代为起源，瓷工利用白瓷材料的可塑性，创造了属于佛教文化生活规范的陶瓷工艺美术品，即反映佛教人物形象为主要特色的白瓷瓷塑。在以后若干时期，就是直到现代社会，这样的白瓷瓷塑仍然很受生产者和消费者欢迎。即便如此，这并不是陶瓷工艺美术不发展的原因。恰恰相反，一个时代，必将会有一个时代的主流文化倾向，它既不是对历史的简单阐释，也不是对历史文化的简单模拟，而是根据时代文化特征进行积极的创造。通过研究，可以清晰地看到：德化窑明代白瓷瓷塑人物造型在富有时代文化特征中，形成了一个固定的模式，人物面部要么小口敞开，要么刻板凝滞；人物动态或静坐、或矗立、或背负立站等；衣服装饰大多数以线条盘绕与衣纹飘举等为主要造型形象，诸如此类。可以说，德化窑白瓷瓷塑造型别致，但是千篇一律。

探讨人们生产与生活在一定模本中的根本原因，一方面，是由于生产者和消费者均受到宗教思想及其表现形式的影响；另一方面，工艺美术文化传承的思维和方式、内容和形式，以及授业的实践及其时间上都不可能给师傅与学徒自由支配的思考与实践的空间或余地。也正是因为如此，德化窑白瓷瓷塑长期保持了传统文化因素至今。

第六，德化陶瓷工艺美术在适合的文化环境中存在和发展并形成文化效益。

实践是衡量任何理念或理论的天平，各种理念或理论成果均需要在长期实践中得到不断验证。文化实践活动不仅是理念的验证，更重要的是对于实践活动的勇于参与，并在参与中感受它的适合或偏差，乃至背离，只有这样的实践才能体味人生的付出和收获。也就是这样的实践环境构成工艺美术长

期发展的环境。也正是由于在长期实践中各种因素的变化，促进了陶瓷工艺美术各个文化因素的变化，使其以最有效的方式为陶瓷生产和生活更好地服务。

德化陶瓷工艺美术从唐代初步形成发展的环境，随着移民的不断迁入与移民后裔的不断繁衍，在人口增长及其文化生活需求中，进一步扩大了其人文环境。但是，随着人们对文化的选择性，文化环境的内容，尤其是它的主导因素会发生这样或那样的变化，故此，文化环境是处在永恒变化中的。

为了适应变化的环境，德化陶瓷工艺美术也在不断演变，演绎出适时需要的内容、形式及文化内涵。

纵观历史，德化生产陶瓷从唐代以来就开始了，长期以来，形成了自成体系的陶瓷工艺美术文化。它的发展过程见著于历史，并随之步步走来。宋、元、明、清各代，德化陶瓷生产的发展与工艺美术文化的逐渐丰富，是同步进行的。尤其进入明代以来，德化陶瓷生产以白瓷瓷塑的继承与发展为主线一直延续至今。

可以这样说，德化陶瓷工艺美术不是停留在某个历史时代而不进行创造与发展的，而是随着时间的变化而日益发展的。从具体的调查中发现：在现代德化陶瓷产区既有从唐代延续下来的、并持续发展的有关移民所继承与创造的陶瓷文化，还有"家天下"陶瓷文化传承的缩影，即"陶瓷世家"文化，以及矢志不渝的属于"陶瓷世家"异姓传人的陶瓷工艺美术生产主体及其创造的陶瓷工艺美术文化，乃至为丰富、发展以及传播工艺美术陶瓷文化做出积极贡献的、并在陶瓷文化整合与传播所开创的陶瓷文化，与从属于学院派分离出来并积极从事陶瓷工艺美术创造的主体，创造性发展起来的陶瓷文化。当然，随着文化发展，与陶瓷生产与利用的进步，这些陶瓷工艺美术文化，均需要进一步整合。有关这个问题需要在以后的专门性研究中，得到确实解决。

总之，在现代陶瓷工艺美术文化中，已经形成十分广泛的属于大众化特征的陶瓷工艺美术文化范畴，它既携带了逾万年的文化积淀，又有最新文化因素的渗透，这些陶瓷文化创造主体积极活跃在现代德化陶瓷产区，成为具有个性特征的陶瓷工艺美术文化创造主体。

因此，在截取了德化陶瓷工艺美术发展的一个历史片段的研究中，发现陶瓷工艺美术发展的个性化时代已经初露端倪。

后　记

　　《文化审美　与世推移——德化陶瓷工艺美术》的研究与写作工作虽然已经结束了，但是，给我留下的是凄楚、茫然、尴尬，甚至是忧心忡忡。回忆这个研究与写作的过程，有许许多多难以言状的感慨，在此，均一股脑地向上涌来。

　　有一种心理是对自己事业的忠诚，另有一种是对文化继承与传播的责任，此外，还有一种是对他人追求的圆滑之难以理解，与对利益得到之后的难以割舍的费解之情。冷静地思考与掂量，大凡存在的不一定是合理的，而合理的也不一定能够持久存在。在德化这个小小的陶瓷产区，可以看到复杂多变的人情世故，以及那种安于现状的自卑感在不自信中慢慢地消失；也可以看到，无比的勇气以及在此气魄招引下的自信与取得进步时的谦逊；还可以看到在陶瓷文化创造中的保守和自私心理与在不正当竞争中的自利，以及有理解与不理解也会作罢的浅见。这是这次种种调查与正面接触中的感受，似乎没有任何力量来改变着这一切的一切。

　　然而，难耐在百忙中总会存在忘记的瞬间，也就是在这瞬间完成了一次畅行：思想意识的释放，与创造性蓝图的一气呵成，终于将调查中的冷眼以对，与研究中的苦涩裹挟在一起，并抛得更远。

　　面对研究的步步进展，还是充满愉悦，并带着些许理解与支持，感到一种宽恕，在此，涌上心头的是少许的慰藉。

　　在德化陶瓷产区这个小小的环境中，豪爽和气魄终究还是胜出了见解上的短视与意识局限性所带来的视野范围的狭小。它十分鲜明地将一切对人类冷漠的态度颠覆在这种属于自私者的故步自封中。这里，值得庆幸的是许多人并不在乎自私自利者的故步自封，他们以自身的勇气和胆量，甚至在此基础上出现并最终形成的勇往直前的精神，遮掩了种种短见与偏颇。与其说这是一种气魄，还不如说这是一种彼此间的理解，与在这样理解中的大度与包

容精神，它是推进创造者睿智彰显的方式，以及在智慧开启下的长足进步。在这种进步中看到一丝丝希望的曙光，不论它以此能否照亮人们前行之路，尤其是那种在文化创造中近距离看问题的人的行程，希望就在于他们能够发人深省地意识到自己的视野，且能够依照一点点勇气与大众文化发展的主旋律合拍。

此时此景，就是完成研究工作之后的一些简短的回忆，以及与之相辅相成的感慨而已。

<div style="text-align:right">2015年11月于德化</div>

参考文献

一、陶瓷文化及其审美

1.中国硅酸盐学会,《中国陶瓷史》【M】.北京:文物出版社,1982年3月第1版

2.田自秉,《中国工艺美术史》【M】.上海:东方出版中心,1985年1月第1版

3.郭其南,《瓷都群星——德化瓷坛古今百家》【M】.北京:华艺出版社,2000年12月第1版

4.德化县志编纂委员会,《德化县志》【M】.北京:新华出版社,1992年4月第1版

5.冯先铭,《中国陶瓷》【M】.上海:上海古籍出版社,2001年12月第1版

6.德化县地方志编纂委员会,《德化陶瓷志》【M】.北京:方志出版社2004年12月,第1版

7.冯乃华,李毅民,《中国白.陈仁海——瓷雕艺术鉴藏》【M】.郑州:中州古籍出版社,2012年2月第1版

8.张云洪,《陶瓷工艺技术》【M】.北京:化学工业出版社 2007年7月第1版

二、宗教文化及其审美

1.范瑞华,《中国佛教美术源流》【M】.北京:国际文化出版公司,1996年10月,第1版

2.白化文,《汉化佛教与佛寺》【M】.北京:北京出版社,2003年1月第1版

3.黄宗贤,阮荣春,《佛陀世界》【M】.南京:江苏美术出版社,1995年12月第1版